이재경의 색연필화 수업!

세상에서 가장 사랑스러운

반려동물 그리기

이재경의 색연필화 수업!

세상에서 가장 사랑스러운
반려동물 그리기

이재경 지음

BM (주)도서출판 성안당

Prologue

우연에서 필연으로

동물을 좋아하게 된 것도, 오래전에 멈췄던 그림 그리기를 다시 시작하게 된 것도, 색연필 그림을 그리게 된 것도 모두 우연에서 시작된 듯하다.

미술을 전공했지만, 그림과 상관없는 일을 해오면서 한때 그림을 그렸다는 사실까지 잊을 정도로 틀에 박힌 삶을 살아왔다. 그러다 우연히 좋아하는 동물들을 색연필로 그린 그림을 보았고, 앞으로의 내 삶에 더는 그림을 그리게 될 일은 없을 거란 생각이 "한 번쯤은⋯."이라는 용기로 바뀌게 되었다.

이런 우연한 일들이 가져다준 변화와 새로운 인연들을 통해 한 번을 넘어 두 번, 세 번의 용기를 낼수 있었고, 그 후 내 그림을 아껴주는 분들의 관심 덕분에 지금까지 이어지면서 앞으로도 계속될 그림 생활의 원동력이 되고 있다.

이 책을 준비하면서

내가 색연필 동물화를 그릴 때, 또 수업을 진행할 때 가장 큰 도움을 받은 것은 학창 시절에 지겹도록 배워온 그림의 기초 과정이었다. 그 당시는 내가 왜 이걸 배워야 하는지, 이런 것들이 어떤 도움이 되는지 알지도 못하고 연습을 반복했다. 지금 생각하면 무엇을 배우든 기초 과정이 중요하다는건 당연한 사실이다. 그러나 그런 이해가 없다면 자칫 그 과정이 지루하게만 느껴지고, 꾸준하기도어려울 것이다.

이 책은 세밀한 묘사 위주의 설명보다 색연필 동물화를 처음 접하는 이들에게 꼭 필요한 스케치 기법과 색, 명암, 질감 등 채색의 기초 과정들을 알기 쉽게 설명하는 데 중점을 두었다. 기초 과정들을 꾸준히 연습하면서 원하는 동물을 그릴 수 있게 도와주는 가이드의 역할을 이 책이 충실히 할 수 있을 것이다. 기초가 탄탄하면 색연필이 아닌 다른 도구를 사용하거나, 안 그려 본 대상을 그릴 때도 큰 어려움 없이 그려낼 수 있다. 따라서 이 책을 잘 활용하면 다양한 그림을 그리는 데 많은 도움이 될 것이다.

THANKS TO

항상 아낌없는 지원과 응원으로 더 좋은 환경에서 작품 활동을 할 수 있게 도와주시는 신한커머스 한동우 사장님께 감사드리고, 색연필화를 처음 시작하고 맺게 된 인연으로 지금까지 든든한 동료로서 많은 도움을 주시는 미술커뮤니티 컬러랑 장민수 대표님께 감사드립니다.

이재경

Contents

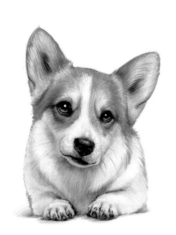

PART 4. 멍멍! 강아지 그리기

PART 5. 야옹~ 고양이 그리기

PART 6. 실전! 색칠해 보기

그림을 그리기 전에 자신이 사용할 도구 및 재료와 친해지고 익숙해지는 과정이 필요합니다.
제일 먼저 색연필 그림을 그릴 때 필요한 주요 도구인 색연필과 종이에 대해 알아보고
다양한 역할을 하는 보조도구의 종류와 사용법을 알아보겠습니다.

PART 1.

그리기 도구와 친해지기

그리기 준비물

이 책에서 동물화를 그릴 때 사용한 색연필과 종이, 기타 보조도구들입니다.

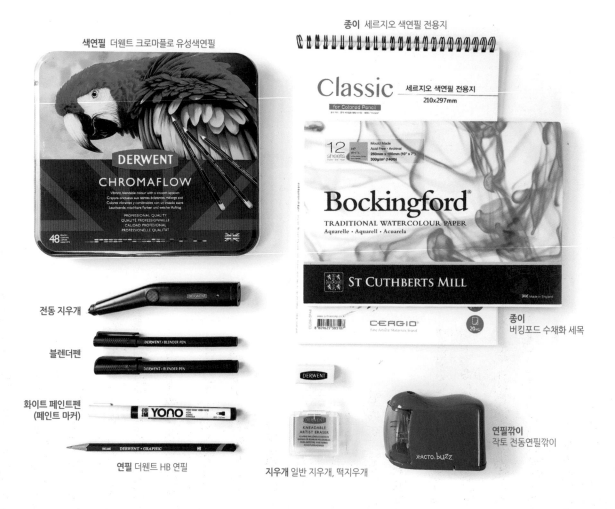

색연필 더웬트 크로마플로 유성색연필

종이 세르지오 색연필 전용지

전동 지우개

블렌더펜

화이트 페인트펜
(페인트 마커)

연필 더웬트 HB 연필

지우개 일반 지우개, 떡지우개

종이
버킹포드 수채화 세목

연필깎이
작토 전동연필깎이

색연필이란?

색연필은 남녀노소 구분 없이 누구나 가장 손쉽게 접할 수 있는 그리기 도구 중 하나입니다. 색연필과 종이만 있으면 장소에 구애받지 않고 어디서든 그림을 그릴 수 있다는 장점도 있습니다.

색연필은 크게 물에 녹는 수성색연필과 물에 녹지 않는 유성색연필로 구분할 수 있습니다. 이런 특징은 여러 도구와 함께 다양한 기법을 연출할 때 활용되지만, 색연필로만 그림을 그릴 때는 결과물에서 큰 차이가 없습니다. 따라서 이 책의 강아지와 고양이를 그릴 때는 수성색연필과 유성색연필 중 어느 것을 사용해도 좋습니다.

동물 그리기에 적합한 색연필 고르기

동물, 특히 강아지나 고양이의 경우 몸의 대부분이 털로 덮여 있다 보니 그림으로 그릴 때 선을 많이 사용하게 됩니다. 선을 그릴 때 주로 사용되는 도구인 색연필 선택이 무엇보다 중요한 이유입니다.

일반적으로 색연필을 선택할 때 고려하는 것으로는 발색력(색의 진하기 정도)과 심의 강도(심이 단단한 정도)가 있습니다. 발색력과 심의 강도는 일반적으로 반비례합니다. 다시 말해서 심의 강도가 단단하면 발색력이 약하고, 심의 강도가 약하면 발색력이 좋은 편입니다. 동물화를 그릴 때는 털을 세밀하게 표현해야 하니 날렵한 선을 그리기 수월하도록 비교적 단단한 색연필을 우선으로 선택하는 것이 좋습니다.

 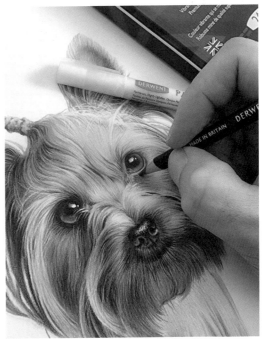

색연필을 고를 때는 낱색으로도 구매할 수 있는지를 미리 확인해야 합니다. 자주 사용하는 색의 색연필을 추가로 구매해야 할 수도 있기 때문입니다. 만약 낱색으로 구매할 수 없다면 필요한 몇 가지 색의 색연필을 위해 전체 세트를 새로 구매해야 하는 경우가 생길 수 있습니다.

색연필만큼이나 중요한 종이

물감과는 다르게 색연필은 가느다란 심을 사용해 넓은 면적을 칠하고 종이 위에서 색을 섞기 때문에 종이의 선택 또한 매우 중요합니다. 이런 특징들 때문에 고려해야 하는 부분은 종이의 <u>두께(무게)</u>와 종이의 <u>질감(거칠기의 정도)</u>입니다. 종이 위에서 여러 작업이 이루어지고 색연필과 종이와의 마찰이 많다 보니 두께(무게)가 얇은 종이를 사용하게 되면 종이가 울거나 표면이 상할 수 있습니다. 이런 점들을 고려해 일반적으로 두께(무게)가 두툼한 종이(200g 이상)를 사용하는 것이 좋습니다. 또 종이가 거칠면 색연필의 선들이 잘 표현되지 않고 뭉개져 보일 수 있으니 부드러운 표면의 종이를 사용하는 것이 좋습니다.

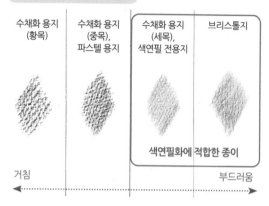

종이의 질감(거칠기의 정도)

수채화 용지 (황목)	수채화 용지 (중목), 파스텔 용지	수채화 용지 (세목), 색연필 전용지	브리스톨지
		색연필화에 적합한 종이	

거침 ◄ --- ► 부드러움

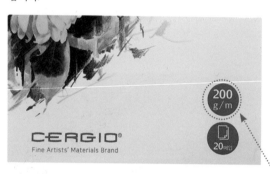

종이의 표지(포장지)에 표기된 g/㎡ 단위의 무게

연필깎이

필기용으로 사용하는 연필과는 다르게, 그림을 그리는 용도의 연필이나 색연필을 깎기 위한 연필깎이를 선택하는 방법은 조금 까다롭습니다. 일반적으로 글씨를 쓸 때는 연필심의 뾰족한 부분만을 사용하기 때문에 깎이는 심의 길이는 중요하지 않습니다. 반면, 색칠할 때는 연필이나 색연필을 눕히거나 세우는 등 각도를 다양하게 사용하기 때문에 <u>심의 길이가 길게 깎이는 연필깎이</u>를 선택하는 것이 좋습니다.

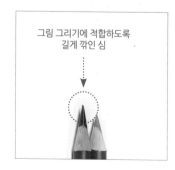

그림 그리기에 적합하도록 길게 깎인 심

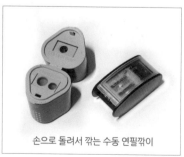

손으로 돌려서 깎는 수동 연필깎이

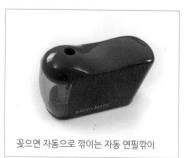

꽂으면 자동으로 깎이는 자동 연필깎이

스케치용 연필과 지우개

스케치용으로 사용하는 연필이 너무 진하면 흑연 가루와 색연필이 섞여 그림이 탁해질 수 있고, 또 너무 흐리면 연필을 강하게 누르면서 스케치를 하게 되기 때문에 종이가 눌리면서 연필 자국이 남을 수 있습니다. 따라서 스케치를 위한 연필은 중간 정도 진하기인 H, HB, B 정도가 좋습니다.

지우개는 일반 지우개와 떡지우개 둘 다 사용합니다. 연필 스케치를 비벼서 지울 때는 일반 미술용 지우개를 사용하고, 색칠을 하기 전에 흑연 가루를 제거하거나 색칠하는 중간에 색연필 가루를 제거할 때는 떡지우개를 사용합니다.

일반 미술용 지우개

떡지우개

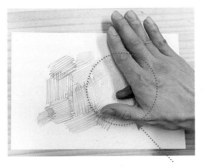

손바닥으로 굴려가면서 스케치를 연하게 지움

색칠한 부분을 찍어가면서 색연필 가루를 제거

내 그림을 돋보이게 할 보조도구

색연필로만 그림을 그릴 수도 있지만,
조금 더 편리하게 혹은 조금 더 효과적인 표현을 위해 다양한 보조도구를 사용하기도 합니다.

화이트 페인트펜

화이트 페인트펜(페이트 마커)은 필기가 잘못된 곳을 수정할 때 사용하는 화이트 수정액과 비슷한 성질을 가지고 있으며,
동물 색연필화에서는 주로 흰색 털과 수염, 눈동자나 콧등의 하이라이트를 강조할 때 사용합니다.

흰 수염이나 털을
선명하게 그릴 때 사용

눈, 코 등 하이라이트를 선명하게 표현 가능

블렌더펜

수성색연필을 물로 녹여 다양한 효과를 표현하듯이, 블렌더펜은 알코올 성분으로 유성색연필을 녹일 수 있도록 제작된 펜입니다. 넓은 면적에 색연필을 칠한 다음 종이에 빈틈없이 고르게 흡수시킬 때 주로 사용합니다.

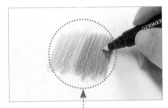

넓은 면적을 고르게 색칠 가능

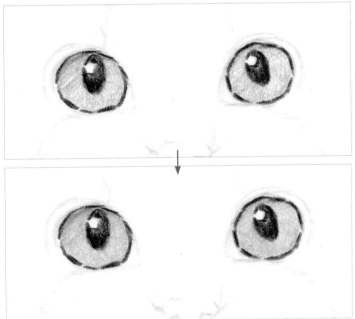

눈의 진한 색을 고르게 표현

전동 지우개

전동 지우개는 지우개의 일반적인 용도인 잘못된 부분을 수정하거나 지우기 위해 사용하기보다, 효율적으로 그림을 그리거나 섬세한 표현을 할 때 주로 사용합니다.

전원 버튼

지우개가 회전하면서 원하는 곳을
강하고 섬세하게 지움

흰 수염이나 털을 자연스럽게 표현

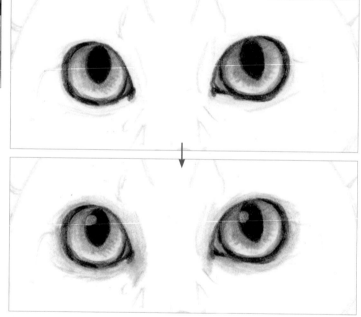

색칠 후 하이라이트를 지워서 자연스러운 표현 가능

> 전동 지우개와 화이트 페인트펜은 비슷한 효과를 위해 사용되지만, 페인트펜은 선명하고 강한 표현을 할 때 주로 사용되고 전동 지우개는 자연스럽고 은은한 표현을 할 때 주로 사용됩니다.

색연필과 친해지기

본격적으로 그림을 그리기 전에 색연필을 사용하는 기본적인 방법을 알아보고
간단한 선 연습을 한 다음, 색연필의 중요한 기법들을 배워보겠습니다.

색연필 쥐어보기

색연필을 쥐는 방법은 그리려는 <u>선의 길이</u>에 따라 달라지는데, 짧은 선을 그릴 때는 글을 쓰려고 연필을 쥐듯이 색연필 몸통의 앞부분을 잡고, 큰 그림이나 면적이 넓은 대상을 그리기 위해 긴 선을 사용할 때는 색연필 몸통의 뒷부분을 잡아줍니다. 뒷부분을 잡을수록 선이 더 굵게 나옵니다.

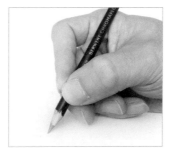
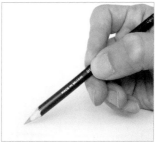

몸통 앞부분 잡기(짧고 얇은 선) 몸통 뒷부분 잡기(길고 굵은 선)

선 긋기

그리려는 선의 길이에 따라 <u>손가락이나 손목을 사용</u>하여 선을 긋습니다. 짧은 선을 그릴 때(작은 대상을 그리거나 세밀한 작업을 할 때)는 손가락을 사용해서 선을 긋고, 긴 선을 그릴 때는 손목을 사용하여 선을 그어줍니다.

손가락 사용(짧은 선) 손목 사용(긴 선)

색연필과 종이의 각도는 선의 굵기에 따라 달라집니다. 날카롭고 가느다란 선을 그을 때는 종이와 색연필의 각도를 크게 하고, 굵은 선을 그을 때는 종이와의 각도를 작게 해줍니다.

가장 짧은 선을 그을 때는 색연필 앞부분을 잡고 손가락을 사용하면 되고, 가장 긴 선을 그을 때는 색연필의 뒷부분을 잡고 손목을 사용하여 선을 긋는 방법을 사용합니다.

큰 각도(날카로운 선으로 세밀한 표현을 할 때)

작은 각도(굵은 선으로 색칠할 때)

필압 연습

필압은 연필 또는 색연필이 종이를 누르는 세기를 말하며, 필압이 강하면 색이 진하게 나오고 필압이 약하면 색이 연하게 나오게 됩니다. 이때 주의해야 할 점은 진한 색을 표현하기 위해서 무조건 필압을 강하게만 하면 종이가 상하거나 찢어질 수 있다는 점입니다. 필압을 강하게 하더라도 종이가 상하지 않을 정도로 힘을 조절해야 합니다.

필압을 조절하면서 연한 선부터 진한 선까지 그어보기

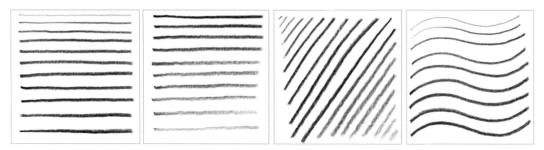
필압이 강할수록 진하고 두툼한 선 표현

한 선에서 필압을 조절해 보기

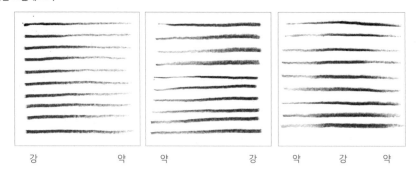
강　　　　약　　　　약　　　　강　　　　약　　강　　약

다양한 필압 연습

털 표현을 위한 선 연습

강아지와 고양이의 털 표현을 위해 필요한 선은 크게 3가지입니다. 첫 번째는 원하는 면적 전체를 균일한 힘으로 촘촘하게 칠하는 선입니다. 선이 안 보이게끔 촘촘하게 칠하는 것이 중요하므로 색연필을 살짝 눕혀서 칠하면 좋고, 한 번에 촘촘해지지 않으면 다시 돌아와 빈 곳을 메우면서 2~3번 겹쳐 칠해줍니다.

일정한 힘으로
촘촘히 칠한 올바른 선

중간중간 힘이 달라지고
촘촘하지 않게 된 잘못된 선

두 번째는 한쪽 끝이 부드럽게 연해지는 선입니다. 이 선은 강아지와 고양이의 눈, 코, 입 주변 털이 시작되는 부분을 표현할 때 주로 사용됩니다.

종이 위에 색연필이 닿은 상태에서 원하는 방향으로
색연필을 끌어당기면서 들어 올립니다.

직선 곡선 웨이브

세 번째는 시작과 끝이 부드럽게 연해지는 선입니다. 이 선은 강아지와 고양이의 털을 표현할 때 가장 많이 사용되며, 털의 전체 부분에서 광범위하게 사용됩니다.

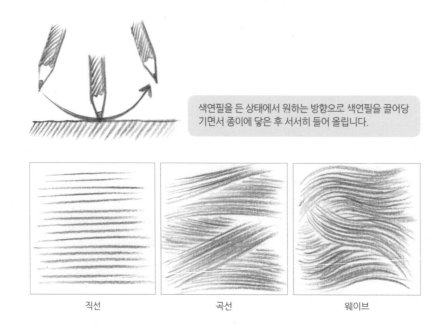

색연필을 든 상태에서 원하는 방향으로 색연필을 끌어당기면서 종이에 닿은 후 서서히 들어 올립니다.

직선 곡선 웨이브

강아지와 고양이의 털을 표현할 때는 이 3가지 선을 모두 사용하며, 첫 번째 선으로 털의 색상을 칠한 후 두 번째 선과 세 번째 선으로 털의 질감을 표현합니다.

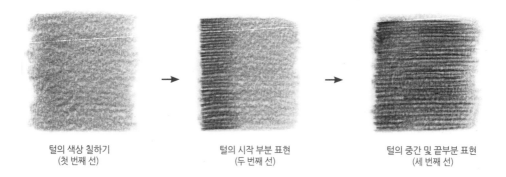

털의 색상 칠하기
(첫 번째 선)

털의 시작 부분 표현
(두 번째 선)

털의 중간 및 끝부분 표현
(세 번째 선)

여러 표현을 위한 다양한 선 연습

강아지와 고양이를 그릴 때는 털뿐만 아니라 눈과 코를 비롯해 액세서리까지, 크기는 작더라도 다양한 부분을 표현하게 됩니다. 따라서 이러한 여러 가지 표현을 하기 위해서는 다양한 선을 연습하면서 자유롭게 색연필을 사용해 보는 것이 좋습니다.

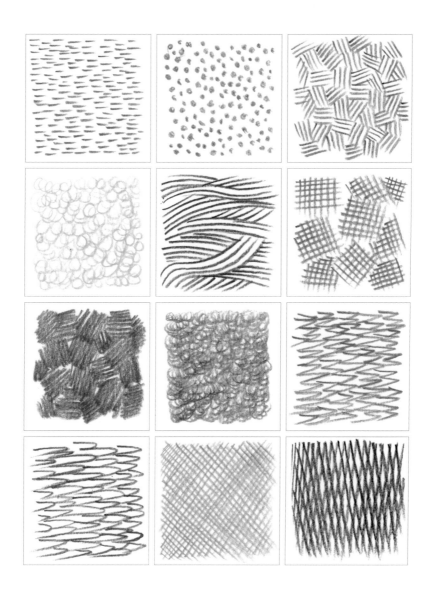

색연필의 필수 기법, 블렌딩

색연필에 원하는 색이 없을 때는 종이 위에서 여러 색을 섞어 새로운 색을 만들기도 하고, 색과 색이 만나는 경계선이 부드러워지게 섞기도 하며, 칠해진 색이 종이 위에서 부드럽게 펴지도록 만들기도 하는데, 이러한 기법들을 '블렌딩'이라고 합니다.

블렌딩의 다양한 역할을 한 문장으로 요약하면, 종이 위에 칠해진 색연필을 골고루 부드럽게 펴트려 다양한 효과를 얻는 기법이라고 할 수 있습니다.

❶ 새로운 색을 만드는 블렌딩

진한 빨강(0900)으로 전체를 칠한 다음 연한 파랑(1310)으로 힘을 주고 비비면, 블렌딩을 한 부분의 색이 부드럽게 펴지면서 빨강과 파랑이 섞인 보라가 됩니다.

0900

0900
+
1310

❷ 매끈한 표면을 만드는 블렌딩

진한 빨강(0900)으로 전체를 칠한 다음 연한 빨강(0920)으로 힘을 주고 비비면, 블렌딩을 한 부분의 색이 부드럽고 고르게 펴지게 됩니다.

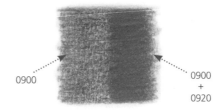

0900

0900
+
0920

※ 블렌더펜 사용하기

색이 변하지 않게 부드럽게 펴주는 블렌딩을 할 때는 밑에 칠해진 색상보다 한 단계 연한 색으로 칠하거나 블렌더펜을 사용하기도 합니다.

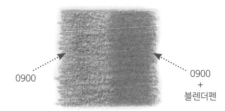

0900

0900
+
블렌더펜

※ 흰색 색연필 사용하기

블렌딩에 흰색 색연필을 사용하기도 하는데, 다만 밑에 진한 색이 칠해졌을 때 흰색 색연필로 블렌딩을 하면 색이 너무 밝게 변하거나 탁해질 수 있습니다. 따라서 흰색 색연필로 블렌딩을 할 때는 밑에 칠해진 색이 연한 색인 경우에 사용하는 것이 좋습니다.

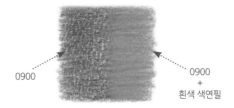

0900

0900
+
흰색 색연필

❸ 색과 색을 연결하는 블렌딩

진한 빨강(0900)과 연한 파랑(1310)으로 면적을 반씩 칠한
후, 둘 중에서 더 연한 색인 연한 파랑(1310)으로 두 색이
만나는 부분에 힘을 주고 비벼서 블렌딩을 해줍니다.

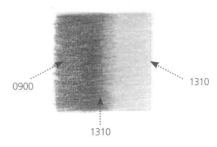

0900 1310

1310

※ 두 색의 진하기가 비슷할 때

색과 색을 연결하는 블렌딩은 두 가지 색 중에서 연한
색으로 하면 되지만, 두 색이 다 진하거나 진하기가 비슷
할 때는 둘 중 한 가지 색의 다른 연한 색으로 블렌딩을
해줍니다.

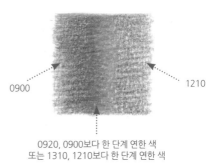

0900 1210

0920, 0900보다 한 단계 연한 색
또는 1310, 1210보다 한 단계 연한 색

블렌딩과 레이어링 비교

블렌딩은 밑에 칠해진 색을 부드럽게 펴주면서 발생하는 약간의 색 변화, 종이의 빈틈을 채우는 효과이기 때문에 밑에 칠
해진 색보다 연한 색으로 칠하는 것이 일반적입니다.

연한 색 위에 진한 색을 칠하면 색이 섞이거나 펴지는 대신, 밑의 색을 알아볼 수 없게 덮어버리거나 단순히 겹쳐져(레이어
링) 칠해집니다. 이렇게 되면 밑의 색이 펴져서 빈틈을 채우기 어렵게 되거나 색이 완전히 변해버리게 됩니다.

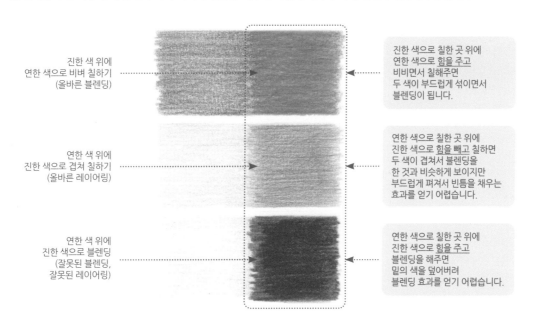

진한 색 위에
연한 색으로 비벼 칠하기
(올바른 블렌딩)

진한 색으로 칠한 곳 위에
연한 색으로 힘을 주고
비비면서 칠해주면
두 색이 부드럽게 섞이면서
블렌딩이 됩니다.

연한 색 위에
진한 색으로 겹쳐 칠하기
(올바른 레이어링)

연한 색으로 칠한 곳 위에
진한 색으로 힘을 빼고 칠하면
두 색이 겹쳐서 블렌딩을
한 것과 비슷하게 보이지만
부드럽게 펴져서 빈틈을 채우는
효과를 얻기 어렵습니다.

연한 색 위에
진한 색으로 블렌딩
(잘못된 블렌딩,
잘못된 레이어링)

연한 색으로 칠한 곳 위에
진한 색으로 힘을 주고
블렌딩을 해주면
밑의 색을 덮어버려
블렌딩 효과를 얻기 어렵습니다.

레이어링은 색연필을 겹쳐서 칠하는 방법으로 주로 연한 색부터 진한 색까지 순차적으로 칠합니다. 블렌딩과는 다르게 힘을 약하게 주고 칠해야 색을 여러 번 칠할 수 있습니다. 색을 부드럽게 펼쳐야 하는 넓고 매끄러운 부분보다 복잡하고 그릴 요소가 많은 곳에 주로 사용됩니다.

블렌딩이 주로 사용되는 곳
색연필 선이 보이지 않아야 하는 매끈하고
윤기 있는 표면으로 주로 진한 색부터 칠함

레이어링이 주로 사용되는 곳
색연필의 선이 선명하게 보여야 하는
부드러운 털 부분으로 주로 연한 색부터 칠함

색상표 만들기

보통은 색연필 몸통에 색이 인쇄되어 있고 색상표가 포함된 색연필도 있지만, 몸통의 색과 색상표의 색이 실제 색연필을 종이에 사용했을 때의 색과 조금 다를 수 있습니다. 따라서 자신만의 색상표를 미리 만들어놓으면 색칠할 색을 고를 때 더욱 편리합니다. 색상표를 만들 때는 색상 군(빨강 계열, 파랑 계열, 초록 계열 등)별로 모아놓으면 좋습니다.

색연필 48색 색상표

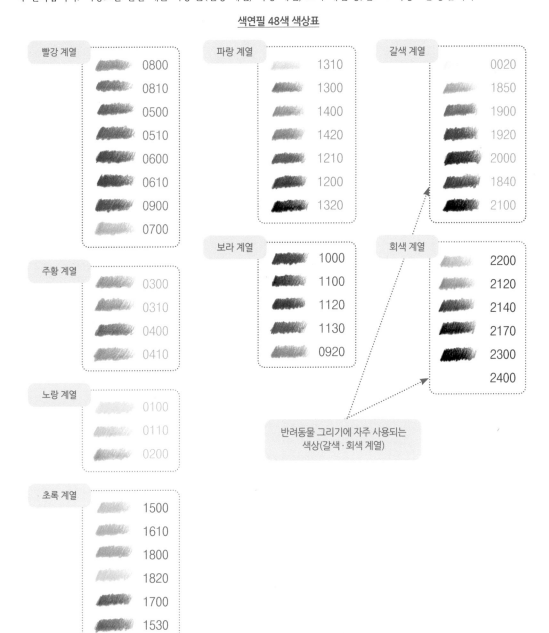

※ 이 색상표는 책에서 사용한 더웬트 크로마플로 색연필의 색상을 참고하여 적용했습니다.

건물을 짓기 전에 건물을 세울 땅을 고르고 건물 뼈대를 올리듯이, 스케치는 종이에서
내 그림이 위치할 자리를 잡고 색칠하기 전의 뼈대를 만드는 과정입니다.
이러한 스케치는 채색 등 다른 과정에 비해 만족도가 떨어지다 보니 그림을 배울 때 소홀히 하는 경우가 있는데,
스케치는 그림의 기초이자 실력을 높이는 데 가장 중요한 과정이기 때문에 꾸준히 연습하는 것이 좋습니다.
이번에는 스케치의 기본적인 내용인 구도와 형태 잡기, 주요 부분들의 특징들을 알아보겠습니다.

스케치의 기본기 다지기

도형과 비례를 사용한 스케치 기본기

스케치는 색연필로 색을 칠하기 전에 밑그림을 그리는 준비 과정으로 정확성이 필요한 단계입니다.
다시 말해서 연필로만 그리는 연필화를 하는 것이 아니기에 스케치 후 확인 단계에서 고려해야 할 것은
스케치가 세련되게 그려졌는지가 아닌, 큰 형태와 작은 형태들의 위치와 비례의 정확성입니다.

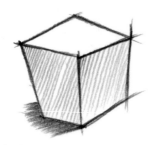

세련돼 보이지만 투시와 비례가 잘못된 도형

선이 삐뚤고 투박해 보이지만 투시와 비례가 올바른 도형

내 그림을 돋보이게 할 위치와 구도

스케치를 시작하기 전에 미리 종이에 그림을 그릴 위치와 구도를 정하는 것이 좋습니다. 그림을 아무리 잘 그렸어도 위치
나 구도가 좋지 않으면 불안정해 보여서 그림을 바라보는 사람들도 그 불편함을 느끼게 됩니다.

그림이 종이 한쪽으로 쏠린 불안정한 구도

일반적으로 그림은 종이의 <u>중앙에서 조금 아래쪽에 위치</u>하는 것이 안정적이지만 그림에 따라 달라질 수도 있습니다. 그림이 좌우 대칭이면(얼굴의 정면) 종이의 중앙에서 조금 아래쪽에 위치하게 하고, 그림이 좌우 대칭이 아니면(얼굴의 측면) 면적이 넓은 쪽의 공간을 넓혀줘야 합니다. 그래야 시각적으로 종이의 중앙에 그림이 위치한 것처럼 보입니다.

그릴 대상이 좌우 대칭일 때는 종이 중앙에서 조금 아래쪽에 위치

그릴 대상이 좌우 대칭이 아닐 때는 넓은 면적 쪽의 공간을 넓혀서 위치

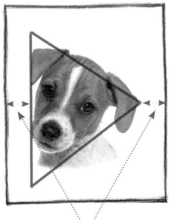 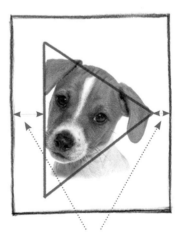

여백의 넓이가 같지만
왼쪽 공간이 더 좁아 보임

왼쪽의 공간을 넓히고 오른쪽 공간은 좁혀야
<u>시각적으로 대칭이 맞아 보임</u>

수직·수평 보조선과 비례로 형태 위치 잡기

그림으로 그릴 사진 위에 수직과 수평 보조선들을 그려줍니다. 이때 수직·수평 보조선들은 주로 외곽 형태와 큰 형태가 나뉘는 곳(얼굴과 귀, 얼굴과 목 등이 나뉘는 곳)에 그어주고, 눈, 코, 입의 외곽 형태에도 그려줍니다.

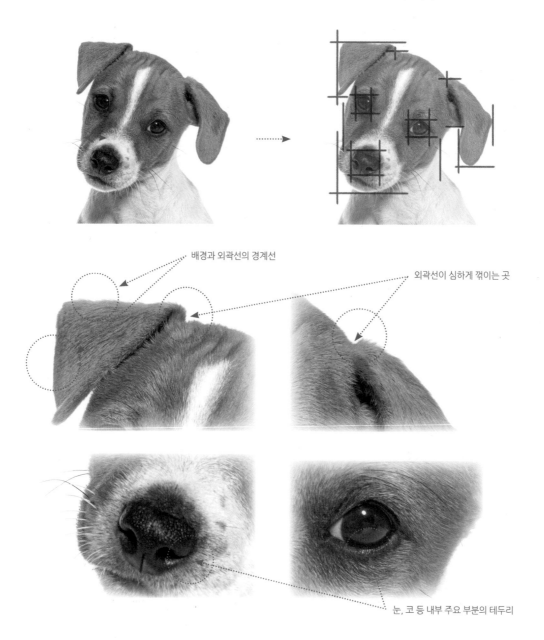

배경과 외곽선의 경계선

외곽선이 심하게 꺾이는 곳

눈, 코 등 내부 주요 부분의 테두리

그려진 수직·수평 보조선들 간격의 비례를 확인하면서, 이번에는 그 수직·수평의 선들을 그어줍니다. 비례를 정할 때는 선의 여러 간격 중 하나를 골라 <u>기준이 되는 간격 1로 정하고, 그 기준에 비례하여</u> 다른 선들의 간격 수치를 정하면 됩니다.

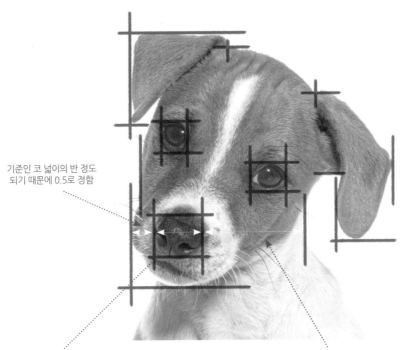

기준인 코 넓이의 반 정도
되기 때문에 0.5로 정함

코의 넓이를 기준인 1로 정함

기준인 코 넓이의 두 배 정도 되므로 2로 정함

수직·수평 보조선을 사용하여 위치를 잡는 것은 형태를 그리기 위한 준비 단계이고, 형태를 그려가면서 계속 수정하는 것은 당연하고 필수적인 과정입니다.

깔끔하고 정확한 수직·수평 보조선을 그리려고 하지 말고 대략적인 위치를 종이 위에 표시한다는 생각으로 그려줍니다.

정확한 형태를 잡기 위해서 비례를 자로 재는 경우도 있는데, 그림을 배울 때 이는 매우 잘못된 방법입니다. 그림은 눈으로 본 것을 손으로 표현하는 일이므로 일차적으로는 보는 눈을 정확하게 만드는 연습이 필요합니다. 처음에는 시간이 오래 걸리고 틀리기도 하겠지만, 충분히 연습하면 스케치뿐만 아니라 채색과 세밀한 묘사를 할 때도 많은 도움이 됩니다.

긴 선으로 도형화하여 그리기

그린 수직·수평 보조선들에 맞춰서 외곽 형태와 눈, 코 등의 형태를 긴 선으로 도형화하여 그려줍니다.

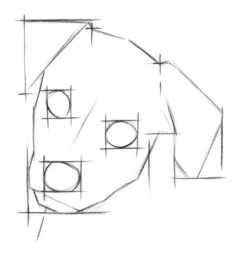

수직·수평 보조선을 참고하여 <u>긴 선으로 다양한 도형의 형태</u>를 그립니다. 큰 형태들과 눈, 코, 입 등의 내부 형태를 그려줍니다.

도형화란 무엇일까요? 형태를 그릴 때는 큰 형태부터 작은 형태로, 긴 선부터 짧은 선의 순서로 그려나가야 합니다. 긴 선으로 다양한 도형의 형태를 그릴 수 있는데 이는 반드시 정확한 도형(정사각형, 직사각형, 원, 구, 정육면체, 원뿔 등)을 그리는 것만을 의미하진 않으며, 긴 선으로 이루어진 자유도형(명칭이 없는 다각·다형의 도형들)을 그려도 됩니다.

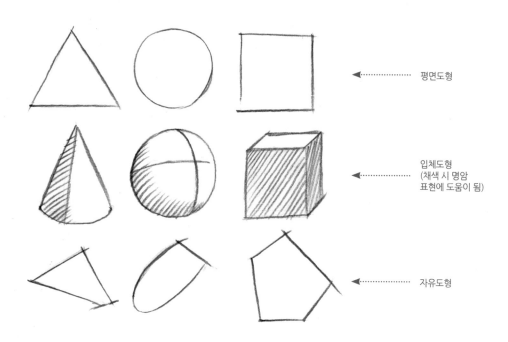

평면도형

입체도형
(채색 시 명암
표현에 도움이 됨)

자유도형

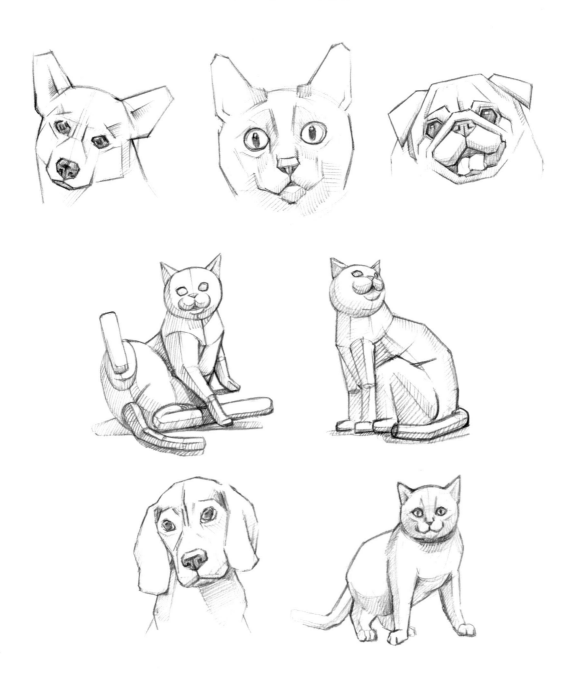

실제로 스케치를 할 때에 모든 부분을 입체도형으로 그리기란 어렵고, 특히 두툼한 털로 덮인 동물들은 골격이 잘 보이지 않다 보니 정형화된 도형화가 비효율적일 수 있습니다. 따라서 강아지와 고양이를 스케치할 때는 입체도형이나 평면도형보다 긴 선으로 이루어진 자유도형을 활용하면 가장 효율적으로 스케치를 할 수 있습니다.

기울기와 비례를 활용하여 형태 다듬기

큰 형태를 그렸으면 눈, 코, 입의 기울기를 맞출 차례입니다. 눈, 코, 입의 기울기는 대부분 수평으로 맞춰야 하는데, 기울기가 달라지면 눈, 코, 입이 짝짝이로 보여서 인상이 달라질 수 있습니다.

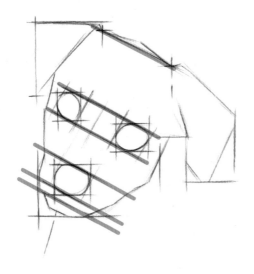

눈의 위와 아래, 코의 위와 아래,
입 부분에 사선으로 보조선을 그려서
각 선의 기울기가 수평이 되도록 맞추기

기울기에 맞춰서 눈, 코, 입 등의 내부 형태를 그리고, 외곽 형태도 사진을 참고하면서 다듬어줍니다.

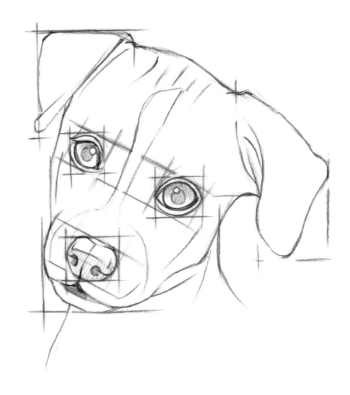

내부 형태와 외곽 형태를 다듬은 스케치

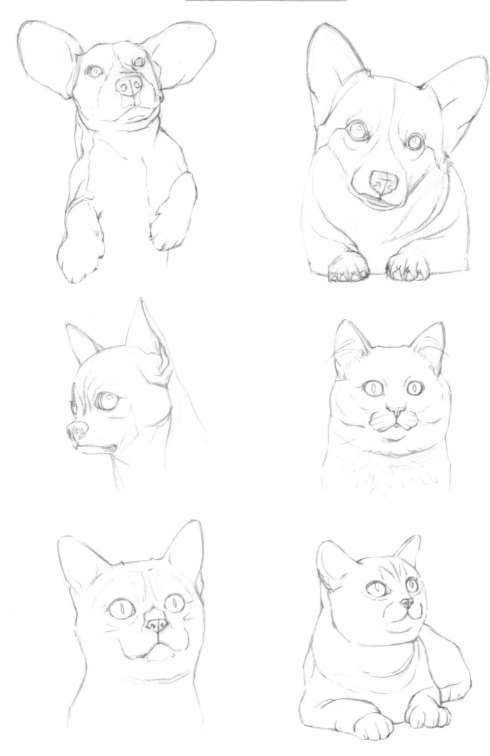

부위별 특징 알아보기

큰 외곽 형태와 눈, 코, 입 등의 기본적인 형태들은 보조선과 비례를 통해서 그릴 수 있지만,
조금 더 세밀한 표현을 하기 위해서는 눈, 코, 입 등 주요 부분의 묘사가 필요합니다.
세밀한 묘사를 하기 위해서는 스케치 단계에서 구조적인 특징들을 미리 알아둘 필요가 있습니다.

눈의 특징

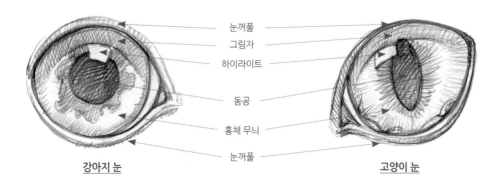

강아지와 고양이의 눈은 동공과 홍채에서 차이점이 있습니다. 강아지의 동공은 원형이고 홍채 무늬는 물에 물감이 번지듯이 불규칙한 모양을 띠고 있습니다. 고양이의 동공은 세로로 긴 타원형입니다. 밝은 곳에서는 타원의 폭이 더 좁아져서 가늘어지며, 어두운 곳에서는 타원의 폭이 넓어져서 원형에 가까운 모습을 하게 됩니다. 고양이의 홍채는 동공을 중심으로 사방으로 뻗어나가는 무늬를 띠고 있습니다.

그림자와 하이라이트는 구조적인 특징은 아니지만, 반짝이는 눈을 표현하기 위해서는 꼭 필요한 부분이기 때문에 모양과 위치를 기억하고 모든 눈에 그려줍니다.

코의 특징

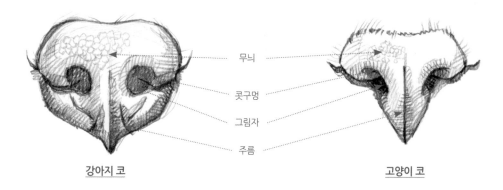

무늬

콧구멍

그림자

주름

강아지 코　　　　　　　　　　　**고양이 코**

강아지 코와 고양이 코의 가장 큰 차이점은 크기와 모양에 있습니다. 강아지 코는 고양이 코보다 크기가 큰 편이고, 고양이 코는 콧등과 콧구멍 아랫부분이 털로 덮여 있어서 강아지 코보다 역삼각형의 형태를 하고 있습니다. 코의 무늬도 코 크기에 비례하기에 강아지 코의 무늬는 눈에 보일 정도로 큰 편이고, 고양이 코에도 무늬가 있지만 매우 작은 편입니다.

입의 특징

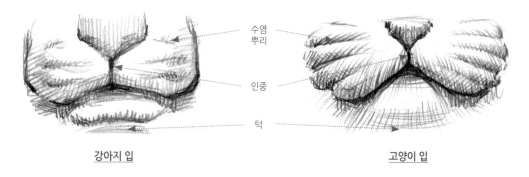

수염
뿌리

인중

턱

강아지 입　　　　　　　　　　　**고양이 입**

강아지 입의 형태는 종별로 다양해서 고양이와 비슷한 형태도 있고, 돌출된 형태의 입 모양도 있습니다. 강아지와 고양이 입의 다른 점을 찾아보면 대체로 강아지 입의 인중 부분이 조금 더 길고, 볼의 형태도 강아지 입은 각진 형태, 고양이 입은 동그란 형태를 띠고 있습니다. 또 강아지는 턱과 목의 경계 부분이 고양이보다 좀 더 또렷하게 구분됩니다. 수염 뿌리 부분에 생기는 볼의 주름은 고양이가 강아지보다 또렷하고 가지런한 형태를 하고 있습니다.

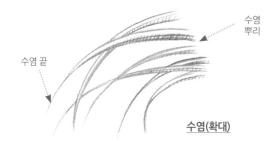

수염
뿌리

수염 끝

수염(확대)

강아지와 고양이 수염의 특징은 비슷합니다. 수염 뿌리 쪽이 두꺼워서 탄력이 생겨 완만하게 뻗다가 끝부분으로 갈수록 휘는 각도가 커집니다.

수염을 그릴 때는 수염마다의 굵기와 간격, 각도 등에 차이를 두고 그려야 자연스러운 수염이 연출될 수 있습니다.

귀의 특징

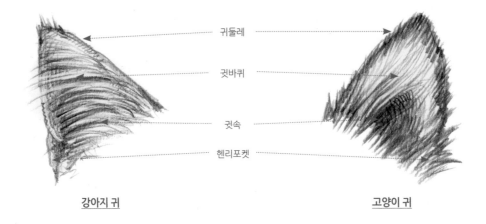

귀둘레
귓바퀴
귓속
헨리포켓

강아지 귀 **고양이 귀**

고양이의 귀는 대부분 비슷한 모양을 하고 있지만, 강아지의 귀는 모양과 크기가 종마다 다양한 편입니다. 귀의 기본적인 구조는 귀둘레, 귓바퀴, 귓속으로 이루어져 있습니다. 귀 바깥쪽에는 헨리포켓이라는 작은 주머니 형태의 구조가 있는데, 고양이는 귓바퀴 쪽 털이 짧아서 잘 보이는 편이고 강아지는 귀 쪽의 털이 짧은 견종이라면 관찰할 수 있습니다.

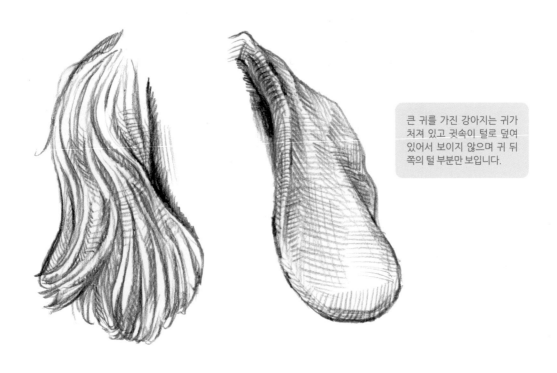

큰 귀를 가진 강아지는 귀가 처져 있고 귓속이 털로 덮여 있어서 보이지 않으며 귀 뒤쪽의 털 부분만 보입니다.

발과 꼬리의 특징

실제로 그림을 그릴 때는 꼬리나 발, 특히 발바닥을 자세하게 그릴 일은 거의 없겠지만 어떤 모양인지 미리 알아두면 좋습니다.

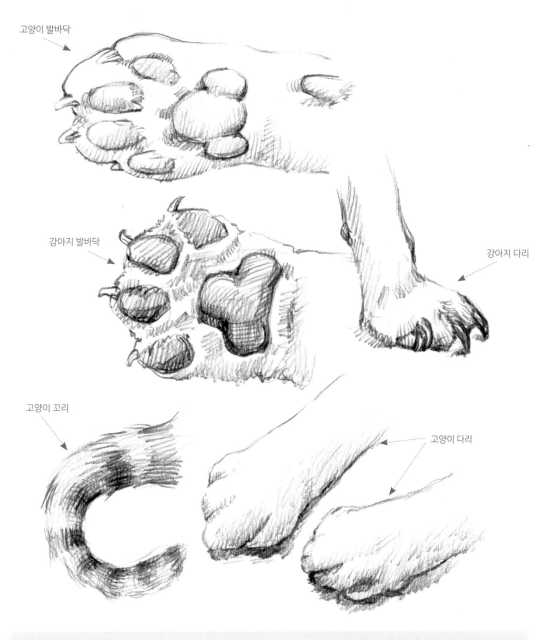

고양이 발바닥

강아지 발바닥

강아지 다리

고양이 꼬리

고양이 다리

스케치를 잘하는 사람은 한 요소가 아닌 모든 요소를 잘 그립니다. 왜 그럴까요? 그림 그리기의 시작과 끝은 형태 잡기라고 해도 과언이 아닙니다. 형태든 색칠이든 명암이든, 모든 그림의 요소를 그릴 때는 관찰력이 필수적이고 그 관찰력을 가장 많이 필요로 하는 것이 형태 잡기(스케치)입니다. 형태 잡기를 잘하는 사람은 관찰력이 좋아서 결국 색도 잘 고르고 채색도 잘하며, 명암 표현도 잘할 수 있습니다.

색칠은 단순히 색만 칠하는 게 아니라, 평면 상태인 스케치에 색을 칠하면서
그림을 입체적인 모습으로 만들어가는 과정을 말합니다.
지금부터 색칠할 때 꼭 알아야 할 색, 명암, 질감에 대해 자세히 알아보고
주요 부분들의 색칠 과정을 단계별로 연습해 보겠습니다.

PART 3.

색칠 연습하기

색칠의 기본기

색칠을 시작하기 전에 색을 어떻게 칠할지 미리 계획하는 것이 좋습니다.
참고할 사진을 확인하면서 어디에는 어떤 색이 어울리고, 명암은 어떤 부분에 표현할지, 털은 어떤 질감인지,
질감에 따라 색연필의 선은 어떻게 사용할지 등을 미리 계획한 다음 채색을 시작해야 합니다.

색칠에서 중요한 3가지 요소란?

색칠(채색) 과정에서 가장 중요한 3가지는 <u>색, 명암, 질감</u>입니다.
색은 그리려는 대상의 기준이 되는 색상을 말합니다.
명암은 그리려는 대상의 밝고 어두운 부분을 말합니다.
질감은 그리려는 대상의 촉감이나 시각적으로 느껴지는 표면의 성질을 말합니다.

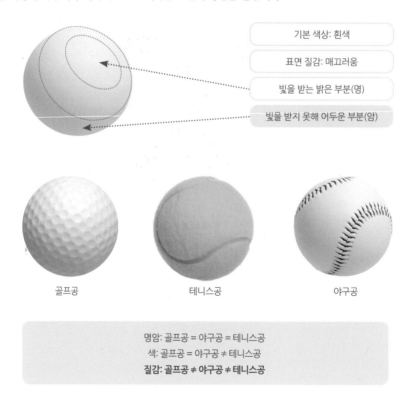

기본 색상: 흰색

표면 질감: 매끄러움

빛을 받는 밝은 부분(명)

빛을 받지 못해 어두운 부분(암)

골프공

테니스공

야구공

명암: 골프공 = 야구공 = 테니스공
색: 골프공 = 야구공 ≠ 테니스공
질감: 골프공 ≠ 야구공 ≠ 테니스공

이 3종류의 공(골프공, 테니스공, 야구공)은 모두 오른쪽 윗부분이 밝고 왼쪽 아랫부분이 어두워지므로 명암은 동일합니다. 색은 테니스공의 색만 녹색 계열이고 골프공과 야구공은 같은 흰색입니다. 골프공과 야구공은 색과 명암이 같기 때문에 두 공을 구분할 때는 색이나 명암만으로는 어렵고, 대신 표면의 질감으로 구분해야 합니다.

이렇듯 형태가 같더라도 <u>색과 명암의 차이, 질감의 차이로 그리는 대상의 특징적인 모습이 나타나</u> 어떤 공인지가 결정됩니다.

색칠의 3가지 요소는 색칠 과정 순으로 진행됩니다. 우선 참고 사진을 보면서 비슷한 <u>① 색을 찾고</u>, 찾은 색으로 <u>② 칠하고</u>, <u>③ 명암을 표현하면서</u> 입체적인 모습을 만들고, 표면적인 특징인 <u>④ 질감을 표현(묘사)해</u> 완성하는 과정으로 그림을 그리게 됩니다.

사진을 보고 색 찾기

어떤 색을 칠할지 결정하기 전에 먼저 사진을 관찰해야 하는데, 색을 정확하게 찾기보다는 <u>비슷한 색을 찾는다는</u> 생각으로 고르는 것이 좋습니다. 색은 보는 사람마다 조금씩 다르게 인식하고, 사진을 찍는 주변 환경에 따라서도 달라지며, 사진을 휴대폰으로 보는지 아니면 출력물로 보는지에 따라 같은 사진이라도 관찰되는 색은 제각각이기에 '정답'인 하나의 색은 존재하기 어렵기 때문입니다.

색은 빨강, 주황, 노랑, 초록, 파랑, 보라 그리고 강아지와 고양이 털색 중에서 자주 사용되는 <u>갈색, 회색</u>을 기준으로 큰 틀을 정해놓습니다. 큰 틀에서 하나를 고른 다음 색연필 색상표에서 내가 찾은 색의 색상 군을 찾고, 그중에서 사진과 가장 비슷한 색상들을 골라줍니다.

❶ 계열 선택

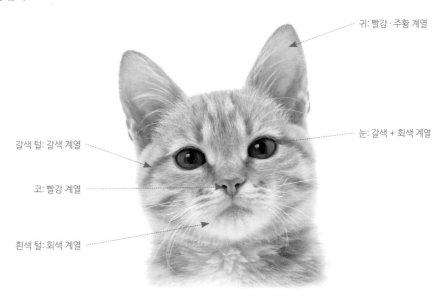

귀: 빨강·주황 계열

눈: 갈색 + 회색 계열

갈색 털: 갈색 계열

코: 빨강 계열

흰색 털: 회색 계열

사진을 참고하여 그림을 그릴 때는 참고할 사진을 얼마나 잘 관찰했는지가 관건이 됩니다. 어떤 색을 사용해야 하는지, 명암은 어디가 밝고 어디가 어두운지, 털의 방향은 어디로 흘러가는지, 눈동자의 무늬는 어떤지 등 사진을 보고 관찰하면서 세세히 파악한 다음에 색칠을 시작해야 합니다.

❷ 내 색상표와 비교하여 각 계열 중 비슷한 색들을 선택

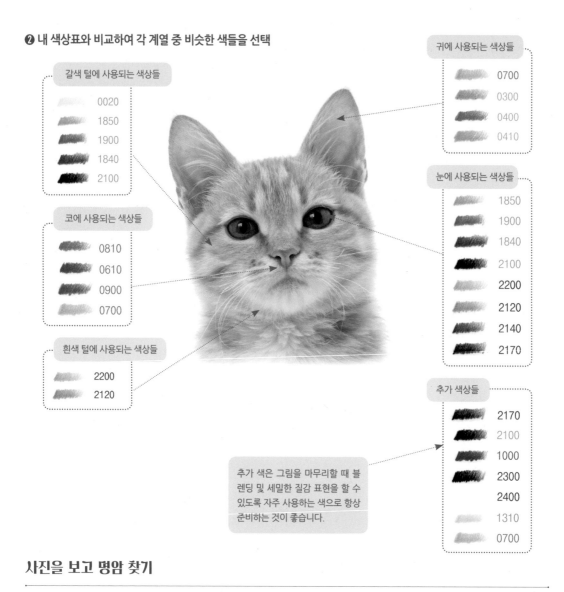

귀에 사용되는 색상들

0700
0300
0400
0410

갈색 털에 사용되는 색상들

0020
1850
1900
1840
2100

눈에 사용되는 색상들

1850
1900
1840
2100
2200
2120
2140
2170

코에 사용되는 색상들

0810
0610
0900
0700

흰색 털에 사용되는 색상들

2200
2120

추가 색상들

2170
2100
1000
2300
2400
1310
0700

추가 색은 그림을 마무리할 때 블렌딩 및 세밀한 질감 표현을 할 수 있도록 자주 사용하는 색으로 항상 준비하는 것이 좋습니다.

사진을 보고 명암 찾기

그림을 그릴 때 무엇보다 중요하고 또 중요한 것이 바로 명암입니다. 명암 표현이 중요한 이유는 그림을 그리는 종이는 평면인 반면 그릴 대상은 입체이기 때문입니다. 그림의 여러 요소(형태, 색, 질감, 명암 등) 가운데 입체감을 표현해 주는 것이 명암이므로 평면에 입체적인 모습을 표현하기 위해서는 명암이 중요하겠죠. 그림을 그리기 전에 먼저 사진을 관찰하면서 빛을 받아 밝은 부분과 빛을 받지 않아서 어두운 부분을 구분한 다음 색칠에 들어가야 합니다.

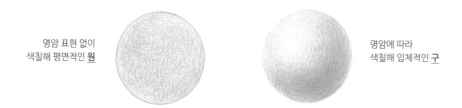

명암 표현 없이
색칠해 평면적인 **원**

명암에 따라
색칠해 입체적인 **구**

❶ 빛과 면의 명암을 구분하는 방법

빛은 대부분 왼쪽이나 오른쪽의 45도 각도 아니면 위쪽 방향에서 오는 것이 일반적이며, 빛을 통해 보기 좋은 그림이 완성될 수 있는 명암이 분배됩니다.

입체 모양은 윗면, 앞면, 옆면, 밑면까지 총 4개의 면으로 나눌 수 있습니다. 우리가 사진이나 그림으로 보는 것은 보통 이 중에서 3개의 면입니다. 일반적인 환경에서 빛을 받는 면은 대부분 앞면이나 윗면이 되고, 그에 따라 다른 면들의 명암이 정해집니다.

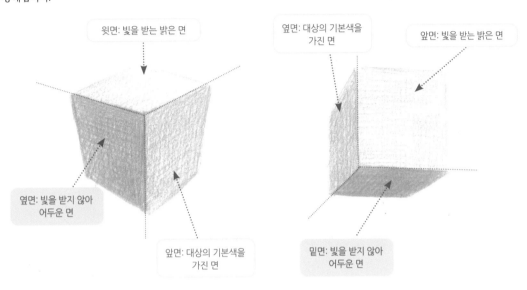

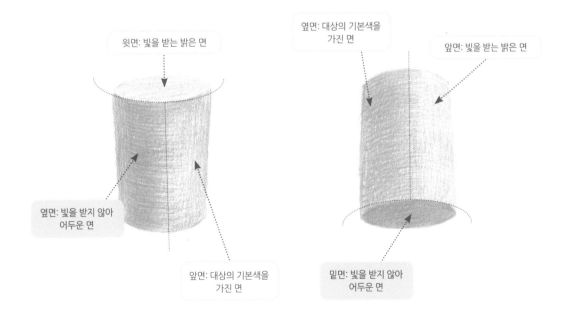

강아지와 고양이의 얼굴은 <u>도형 중에서 구의 형태</u>를 하고 있습니다. 각 면이 육면체처럼 각지게 나뉘는 것이 아니어서 다양한 방법으로 옆면과 아랫면을 나누는 연습을 해야 합니다.

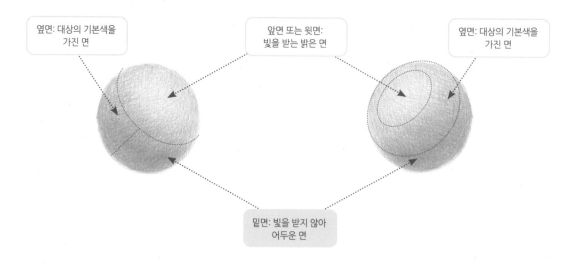

옆면: 대상의 기본색을 가진 면

앞면 또는 윗면: 빛을 받는 밝은 면

옆면: 대상의 기본색을 가진 면

밑면: 빛을 받지 않아 어두운 면

❷ 도형화를 통한 명암 표현

기본적인 명암을 나누는 것은 도형화와 관계가 있습니다. 형태 연습의 도형화 단계에서 기본적인 큰 명암을 분배하는 연습을 틈틈이 하면 좋습니다.

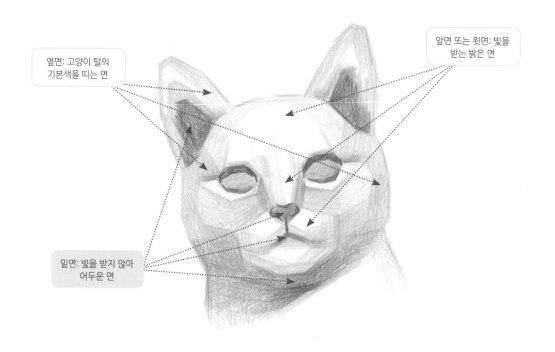

옆면: 고양이 털의 기본색을 띠는 면

앞면 또는 윗면: 빛을 받는 밝은 면

밑면: 빛을 받지 않아 어두운 면

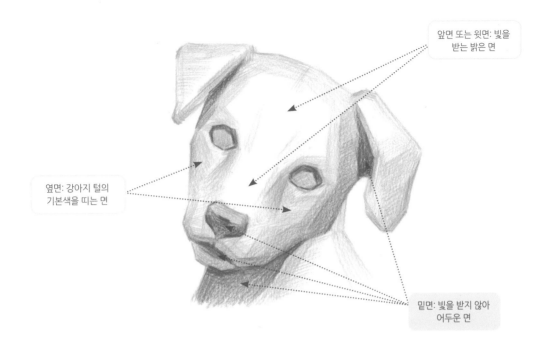

앞면 또는 윗면: 빛을
받는 밝은 면

옆면: 강아지 털의
기본색을 띠는 면

밑면: 빛을 받지 않아
어두운 면

스케치에서 도형화하기와 색칠에서 명암 나누기는 그림에서 가장 중요한 2가지 요소이므로 도형화를 통한 명암 연습을 꾸준히 하는 것이 좋습니다.

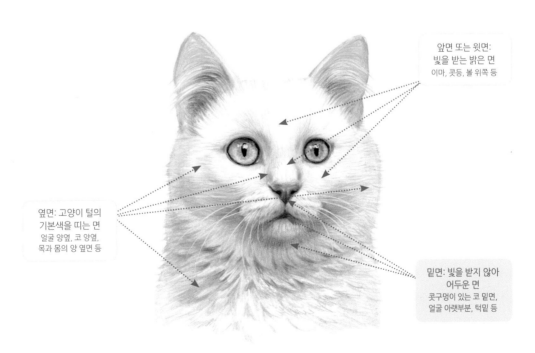

앞면 또는 윗면:
빛을 받는 밝은 면
이마, 콧등, 볼 위쪽 등

옆면: 고양이 털의
기본색을 띠는 면
얼굴 양옆, 코 양옆,
목과 몸의 양 옆면 등

밑면: 빛을 받지 않아
어두운 면
콧구멍이 있는 코 밑면,
얼굴 아랫부분, 턱밑 등

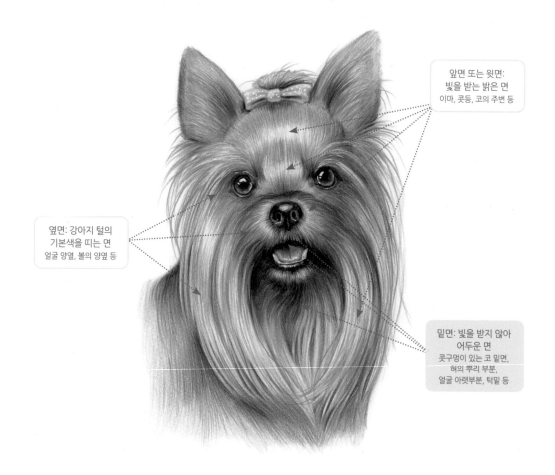

앞면 또는 윗면:
빛을 받는 밝은 면
이마, 콧등, 코의 주변 등

옆면: 강아지 털의
기본색을 띠는 면
얼굴 양옆, 볼의 양옆 등

밑면: 빛을 받지 않아
어두운 면
콧구멍이 있는 코 밑면,
혀의 뿌리 부분,
얼굴 아랫부분, 턱밑 등

세밀한 표현을 위한 질감 표현 알아보기

❶ 질감이란?

질감은 그리는 대상 표면의 텍스처를 말합니다. 무언가를 눈으로 보거나 손으로 만졌을 때의 느낌을 생각하면 쉽게 이해할 수 있습니다. 돌 표면의 거친 질감, 금속 표면의 매끈하고 빛나는 질감, 옷을 만졌을 때의 섬유 질감, 가죽 표면의 오돌토돌한 질감 등 다양한 질감이 있습니다.

❷ 질감 표현하기

질감을 그림으로 표현할 때는 표면 전체를 단순화시켜야 합니다. 예를 들어 나무를 그릴 때의 나뭇잎 표현과 자갈밭의 자갈 표현을 한다고 가정해 보겠습니다. 나뭇잎과 자갈 하나하나를 모두 그리려면 시간이 오래 걸리고, 무엇보다 일일이 다 그린다고 해서 잘 그린 그림이 되는 것은 아닙니다. 이럴 때 나뭇잎과 자갈이 적당히 모여 있는 ① 일부 영역을 관찰하고, 그 부분의 ② 반복적인 모습들을 패턴화해 본 다음, 조금 더 ③ 단순화해서 전체에 적용하면 됩니다. 단, 패턴화가 너무 획일적이면 자연스럽지 못하고 인위적인 모습이 될 수 있으니 약간씩 변화를 줘서 자연스러운 질감을 표현하는 것이 좋습니다.

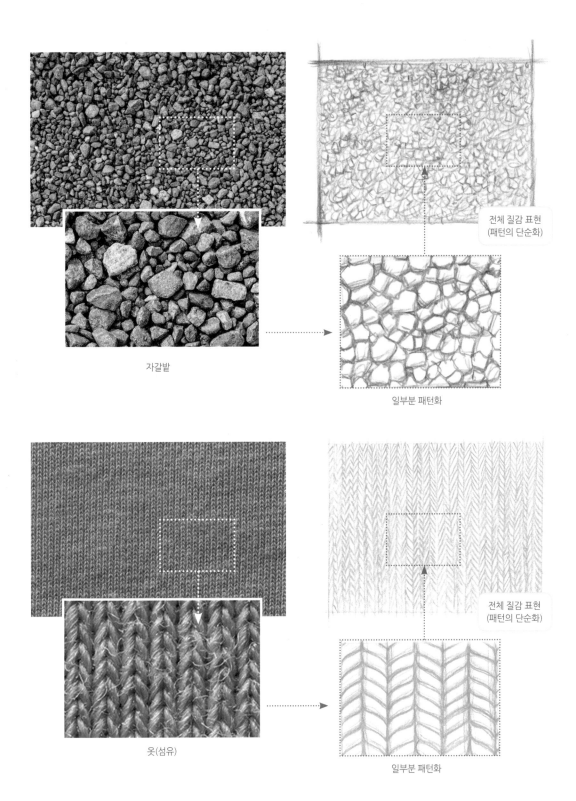

전체 질감 표현
(패턴의 단순화)

자갈밭

일부분 패턴화

옷(섬유)

전체 질감 표현
(패턴의 단순화)

일부분 패턴화

❸ 털 질감 표현하기

강아지와 고양이의 털은 각각의 색깔과 털 길이, 웨이브의 정도에 차이는 있지만 기본적인 질감 표현법은 비슷하므로 기본 패턴을 잘 파악하고 연습하는 것이 좋습니다.

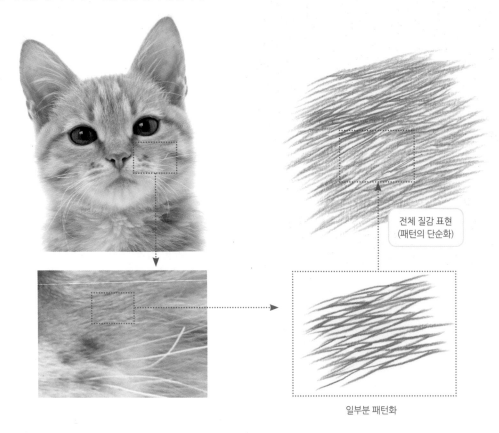

전체 질감 표현
(패턴의 단순화)

일부분 패턴화

고양이의 털은 중간중간에 밝은색 털이 박혀 있거나 털들이 서로 얽혀 있는 모습이 대부분입니다. 선을 수평으로 사용하기보다 서로 교차하는 형태로 패턴을 만들고, 질감 표현을 할 때도 비슷한 방식으로 선을 사용하면 고양이 털의 질감을 자연스럽게 표현할 수 있습니다.

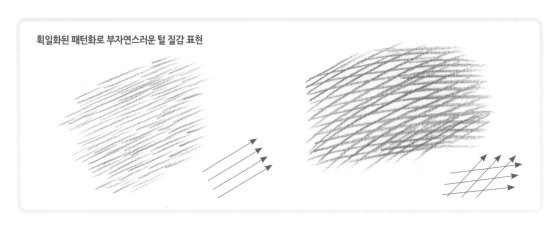

획일화된 패턴화로 부자연스러운 털 질감 표현

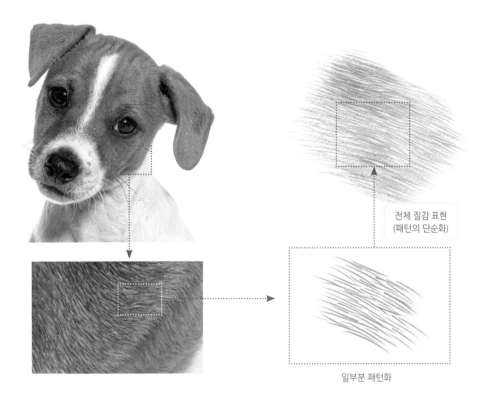

전체 질감 표현
(패턴의 단순화)

일부분 패턴화

강아지 털은 고양이 털보다 상대적으로 가지런한 모습을 보입니다. 고양이 털은 털끼리 얽혀 있는 모습이고, 강아지 털은 빗질을 한 것처럼 대체로 고른 방향성을 유지하고 있습니다.

다양한 털의 질감 표현들

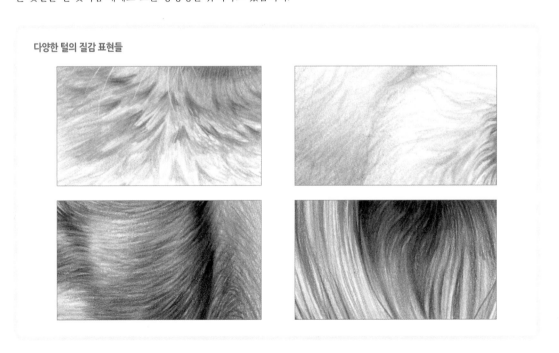

❹ 털의 방향성 파악하기

털은 길이에 따른 방향성이 있습니다. 털의 질감을 표현하려면 먼저 털이 어느 방향으로 뻗어나가는지 사진을 보면서 미리 파악하는 작업이 선행되어야 합니다.

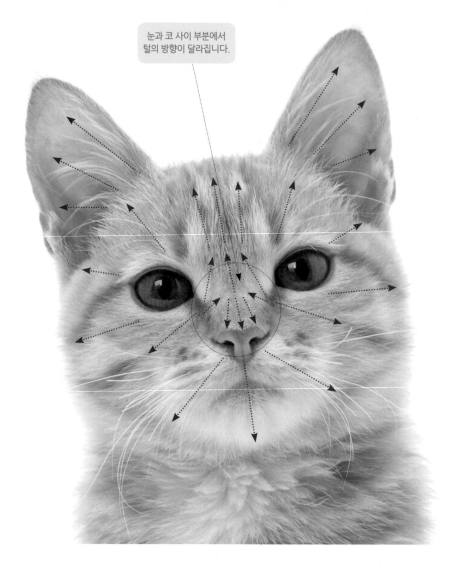

눈과 코 사이 부분에서 털의 방향이 달라집니다.

고양이 털의 방향은 얼굴의 중앙, 눈, 코, 입을 기준으로 해서 사방으로 뻗어나갑니다. 주의해야 할 곳은 코와 눈 사이의 부분인데, 이 부분에서 털 방향이 위와 아래로 바뀌므로 잘 확인해야 합니다. 고양이는 얼굴형이 대부분 비슷하고 털의 길이와 색 정도만 달라서 이 방향성을 잘 기억하고 질감 표현을 시작하면 좋습니다.

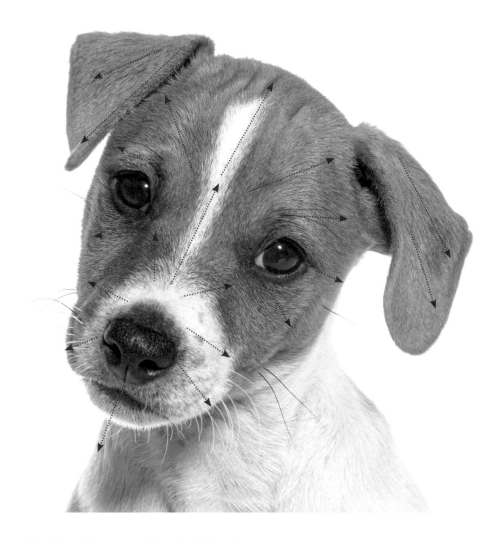

강아지 털의 방향은 일반적으로 고양이와 마찬가지로 얼굴의 중앙, 눈, 코, 입을 기준으로 해서 사방으로 뻗어나가는 구조입니다. 다른 점은 강아지는 종마다 얼굴 골격이 다르고 털의 방향도 골격에 맞게 달라진다는 점입니다. 종마다 다른 방향성을 기억하기보다 사진을 관찰하고 털의 방향을 찾는 연습을 꾸준히 하면 더욱 좋습니다.

부위별 색칠 연습

입체감과 질감 표현이 중요한 주요 부분들의 색칠 순서와 방법을 알아두면,
선명하지 않은 사진을 보고 그릴 때나 다른 동물을 그릴 때 응용하어 어렵지 않게 색칠할 수 있습니다.

강아지 눈 색칠하기

강아지와 고양이 눈을 표현할 때는 반짝이고 매끈한 눈동자, 홍채 무늬, 눈 주변의 털 표현이 포인트입니다. 눈동자의 매끈한 질감을 표현하기 위해서는 주로 진한 색부터 연한 색으로 차츰 칠하면서 자연스럽게 블렌딩을 해주면 됩니다. 눈 주변의 털은 주로 연한 색부터 진한 색 순서로 색연필을 레이어링하면서 겹쳐줘야 부드럽고 풍성한 털의 질감을 표현할 수 있습니다.

❶ 2300번(검정) 색을 사용하여 눈꺼풀의 그림자와 동공을 먼저 칠해줍니다. 눈동자의 상단 윗부분에는 하이라이트가 있으니 그 부분을 비워두고 칠하면 됩니다. 이 부분의 검은색은 거의 모든 강아지 종에 공통으로 사용됩니다.

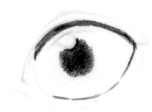

❷ 2100번 색을 사용하여 눈꺼풀 그림자의 아랫부분과 검은색으로 칠한 동공의 주변부 홍채를 칠합니다. 눈동자의 아래쪽 라인 부분도 살짝 칠해줍니다.

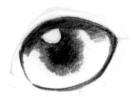

❸ 색을 칠하지 않은 홍채의 밝은 부분을 1900번, 1840번, 0020번 색으로 번갈아서 칠하되, 아래로 갈수록 연해지도록 명암을 표현해 줍니다. 강아지의 눈 색깔은 이 부분에서 바뀔 수 있습니다. 보통은 갈색 계열이지만 파랑이나 검정에 가깝게 어두운 갈색 홍채를 가진 강아지들도 있는데, 그럴 때는 이 부분에 파랑이나 진한 갈색을 칠해주면 됩니다.

진하게
↓
연하게

갈색 홍채
2300, 2100, 1900, 0020

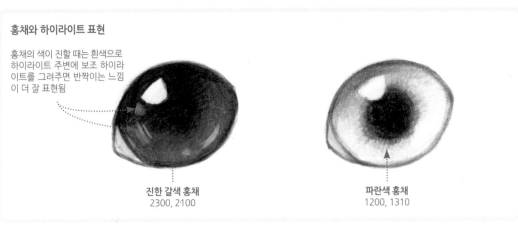

홍채와 하이라이트 표현

홍채의 색이 진할 때는 흰색으로
하이라이트 주변에 보조 하이라
이트를 그려주면 반짝이는 느낌
이 더 잘 표현됨

진한 갈색 홍채
2300, 2100

파란색 홍채
1200, 1310

❹ 눈동자 색을 다 칠했으면 눈 주변의 털을 칠할 차례입니다. 매
끈한 눈동자와 달리 털은 색연필의 선이 보여야 하므로 연한 색부
터 진한 색의 순으로 칠해줍니다. 0700번과 1850번 색을 번갈아
사용하면서 털의 방향인 눈에서 바깥쪽 방향으로 칠합니다.

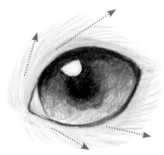

❺ 털의 방향대로 연한 색을 칠했으면 1900번, 2100번 색의 순으
로 위아래 눈꺼풀의 어두운 부분을 털 방향대로 차츰 진하게 칠
하며 명암 표현을 합니다.

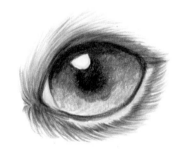

❻ 색연필을 뾰족하게 깎고 날카롭고 짧은 선으로 질감 표현을 합
니다. 하이라이트 주변을 조금 더 어둡게 칠하면서, 지금까지 사
용한 색들로 앞의 과정을 2~3번 반복해 겹치며 색을 진하고 풍부
하게 만들어줍니다.

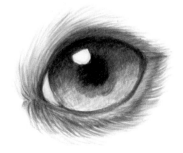

고양이 눈 색칠하기

이번에는 고양이 눈을 색칠하는 방법을 알아보겠습니다. 고양이 눈은 강아지 눈보다 연하고 다양한 색감을 띠고 있어서 색의 변화와 홍채 무늬를 잘 관찰하여 색칠해야 합니다.

❶ 2300번(검정) 색을 사용하여 눈꺼풀의 그림자 부분과 동공을 가장 먼저 칠합니다. 이때 눈동자 상단 윗부분의 하이라이트 부분을 비워두고 칠해줍니다. 이 부분의 검은색은 거의 모든 고양이 종에 공통으로 사용됩니다.

❷ 1600번 색으로 눈꺼풀 아래 그림자와 동공과 닿은 홍채 부분을 고양이 눈동자의 무늬 방향대로 칠합니다.

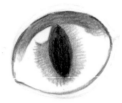

❸ 1610번, 1700번 색의 순으로 색이 칠해지지 않은 부분을 홍채 무늬 방향대로 칠합니다. 고양이의 홍채 색은 다양해서 여러 색을 혼합해 칠하기도 합니다.

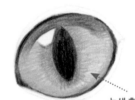

녹색 홍채
1600, 1610, 1700

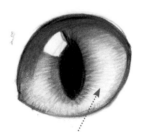

파란색 홍채
1200, 1310, 1320

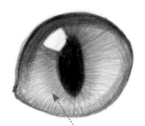

녹색 + 갈색 홍채
1700, 2100, 1900, 1850

❹ 눈동자 색을 다 칠했으면 눈 주변의 털을 표현할 차례입니다. 매끈한 눈동자와는 달리 털 표현을 위해서는 색연필의 선이 보여야 하므로 연한 색부터 진한 색의 순으로 색을 칠해줍니다. 0700번과 1850번 색을 번갈아 사용하면서 털의 방향인 눈에서 바깥쪽 방향으로 선을 사용해 칠해줍니다.

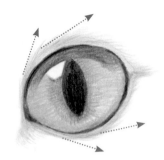

❺ 털의 방향대로 연한 색을 칠했으면 위아래 눈꺼풀의 어두운 부분을 1900번, 2100번 색의 순으로 털 방향대로 칠하면서 차츰 진하게 명암 표현을 해줍니다.

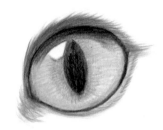

❻ 색연필을 뾰족하게 깎고 날카롭고 짧은 선으로 질감 표현을 합니다. 하이라이트 주변을 조금 더 어둡게 칠하면서, 지금까지 사용한 색들로 앞의 과정을 2~3번 반복해 겹치며 색을 진하고 풍부하게 만들어줍니다.

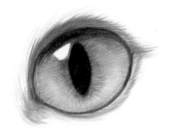

강아지 코 색칠하기

강아지의 코는 부피가 크고 입체감이 큰 부위라서 명암 표현이 가장 중요합니다. 또한 코의 표면은 작은 무늬들로 이루어져 있어서 질감 표현에도 신경을 써야 합니다.

❶ 2300번 색으로 콧구멍의 그림자와 어두운 부분의 외곽선을 그려줍니다.

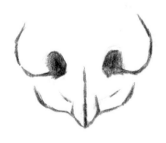

❷ 강아지 코의 질감은 자갈밭처럼 살짝 각진 원형의 무늬로 되어 있기 때문에 2000번 색으로 색연필을 둥글게 굴려가면서 색을 칠해줍니다.

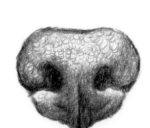

강아지 코의 질감 표현
색연필을 둥글게 굴리면서 그리기

❸ 코가 입체적으로 보이도록 2100번 색으로 어두운 부분에 명암 표현을 합니다. 코 중앙을 기준으로 아랫부분과 코의 양 옆면, 그리고 콧구멍 주변도 어둡게 칠하면서 입체감을 살립니다.

❹ 2100번, 2140번 색으로 코 주변의 털을 표현합니다. 털의 방향은 코 중앙에서부터 사방으로 뻗어나가는 형태이므로 그 방향대로 색연필을 사용합니다.

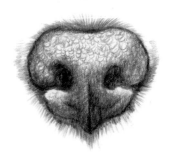

❺ 색연필을 뾰족하게 깎고 날카롭고 짧은 선들을 사용하여 지금까지의 과정을 2~3번 반복하면서 색을 진하고 풍부하게 만들어줍니다.

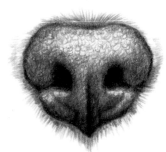

고양이 코 색칠하기

고양이의 코는 강아지의 코보다 보이는 면적이 좁고 입체감도 약하기 때문에 형태가 정확하고 색 선택만 잘 맞으면 어렵지 않게 색칠할 수 있습니다.

❶ 2300번 색으로 콧구멍의 그림자와 어두운 부분의 외곽선을 그려줍니다.

❷ 고양이 코의 질감은 자갈밭처럼 살짝 각진 원형의 무늬로 되어 있기 때문에 2000번 색으로 색연필을 둥글게 굴려가면서 색을 칠합니다.

고양이 코의 질감 표현
강아지 코의 무늬보다 작은 무늬를 띠고 있으므로 강아지 코보다 더 작게 색연필을 굴리면서 그리기

❸ 0810번 색으로 코의 아랫부분을 칠하면서 코의 명암을 살짝 표현합니다.

❹ 2100번과 2200번 색으로 코 주변의 털을 그립니다. 털의 방향은 코 중앙에서부터 사방으로 뻗어나가는 형태이므로 그 방향대로 색연필을 사용합니다.

❺ 색연필을 뾰족하게 깎고 날카롭고 짧은 선들을 사용하여 지금까지의 과정을 2~3번 반복하면서 색을 진하고 풍부하게 만들어줍니다.

강아지 입 색칠하기

강아지의 입은 고양이보다 부피가 크고 돌출되어 있는 경우가 많아서 윗입의 양 볼과 아랫입의 명암 표현이 중요합니다.

❶ 2200번 색으로 윗입과 아랫입, 볼, 턱 부분을 구분하고 수염이 나오는 부분도 위치와 모양을 잡아줍니다.

❷ 0920번 색으로 입 라인 주변을 칠해줍니다. 이 부분은 털이 시작되는 곳이다 보니 피부가 살짝 노출되어 있어서 피부색이 보이게 됩니다.

❸ 2100번 색으로 입 라인을 진하게 칠하고, 2120번 색으로 아랫입과 양 볼 옆면의 명암을 털 방향대로 칠해줍니다.

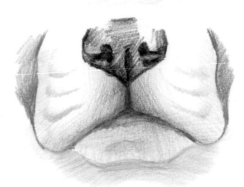

❹ 2140번 색으로 입 아래쪽과 옆 부분을 좀 더 진하게 칠하면서 깊이 있는 명암을 표현해 줍니다.

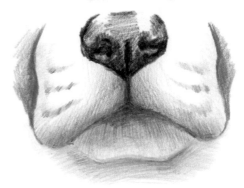

❺ 색연필을 뾰족하게 깎고 2200번, 2140번 색으로 여러 번 겹치면서 부드러운 털의 질감을 만들어줍니다. 색연필이 칠해지지 않은 입의 앞부분도 연하게 칠하며 털의 질감을 표현합니다. 윗입과 아랫입이 만나는 부분은 2300번 색으로 더 진하게 칠해줍니다.

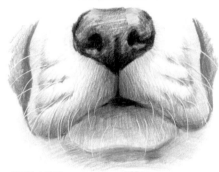

❻ 수염을 그려줄 차례입니다. 화이트 페인트펜을 사용해서 수염이 시작되는 곳에서 바깥쪽으로, 그리고 끝으로 갈수록 휘어지게 선을 그어줍니다. 수염을 그릴 때 주의할 점은 수염 간의 간격과 각도 등이 균일하면 어색해진다는 점입니다. 수염 간의 간격과 휘어지는 정도에 변화를 줘야 수염을 자연스럽게 연출할 수 있습니다.

강아지 수염은
고양이보다 두께가 얇고
길이도 짧은 편입니다.

긴 형태의 강아지 입(스패니얼)

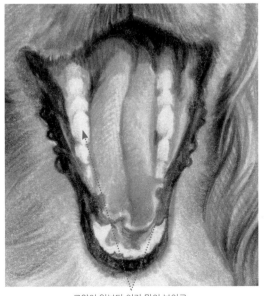

고양이 입보다 이가 많이 보이고
잇몸이 진한 색을 띠는 경우가 많습니다.

짧은 형태의 강아지 입(퍼그)

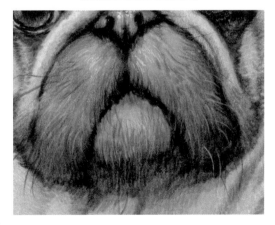

강아지는 고양이보다 얼굴형이 다양해서 입 모양도 다양한 형태를 띠게 됩니다. 색칠 방법의 큰 틀은 비슷하므로 여러 가지 입 모양의 형태를 연습하는 것이 좋습니다.

고양이 입 색칠하기

고양이와 강아지가 입을 닫고 있는 상태에서는 입이 털로 덮여 있습니다. 따라서 눈이나 코와는 다르게 형태 부분이 잘 보이지 않으므로 털의 질감 표현 위주로 칠하게 됩니다. 반면 입을 벌렸을 때는 혀와 이, 잇몸 등을 표현하게 되는데 자세히 표현하기에는 복잡한 구조이므로 특징적인 부분들만 칠하는 것이 효과적입니다.

❶ 2200번 색으로 윗입과 아랫입, 볼, 턱 부분을 구분하고 수염이 나오는 부분의 위치와 모양도 잡아줍니다.

❷ 0920번 색으로 아랫입술 부분의 색을 칠합니다. 이 부분은 여러 색을 섞어 칠하는데 보라와 짙은 갈색, 회색까지 3가지 색상을 반복해서 칠해야 자연스러운 색 표현을 할 수 있습니다.

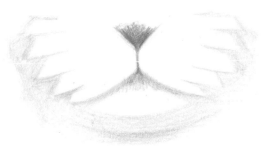

❸ 2120번 색으로 아랫입과 양 볼 옆면의 명암을 주는데, 이때 털 방향대로 선을 사용하면서 부드럽게 칠합니다. 입 부분은 두툼한 털로 덮여 있으니 다른 곳보다 색연필을 여러 번 겹쳐서 칠하는 것이 중요합니다.

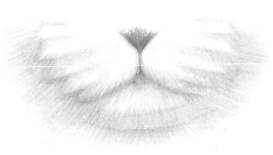

❹ 2140번 색으로 입 아래쪽 부분을 좀 더 진하게 칠하면서 깊이 있는 명암을 표현해 줍니다.

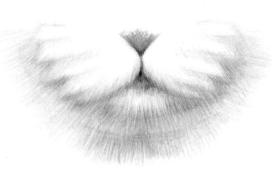

❺ 색연필을 뾰족하게 깎고 1900번과 2140번 색으로 수염이 나오는 부분을 표현합니다. 2200번 색을 좀 더 여러 번 겹치면서 부드러운 털의 질감을 만들어줍니다. 색연필을 칠하지 않은 입의 앞부분에도 털의 질감을 연하게 표현합니다.

❻ 수염을 그려줄 차례입니다. 화이트 페인트펜을 사용해 수염이 시작되는 곳에서 바깥쪽으로, 그리고 끝으로 갈수록 휘어지게 선을 그어줍니다. 수염을 그릴 때 주의할 점은 수염 간의 간격과 각도 등이 균일하면 어색해진다는 점입니다. 다시 말해서 수염 간의 간격과 휘어지는 정도에 변화를 줘야 자연스러운 수염을 연출할 수 있습니다.

수염의 개수를 사진과 똑같이 맞출 필요는 없습니다. 굵은 수염 위주로 그리고, 작고 가느다란 수염은 생략하며, 수염을 그린 후 수염 뿌리와 아랫부분을 살짝 진하게 칠하면 수염이 더 자연스럽게 강조됩니다.

입을 벌린 고양이의 입 속을 그릴 때 잇몸과 내부 근육들은 복잡하고 정해진 형태가 없이 모호하므로 단순하게 그리는 반면, 혀와 이, 특히 송곳니의 위치와 모양은 정확히 그려줘야 고양이의 특징적인 모습을 잘 표현할 수 있습니다.

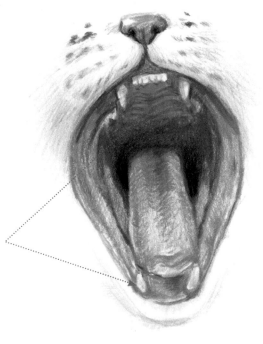

송곳니 위치와 잇몸의 구조

지금까지 색연필화의 기본 기법을 알아보았으니
이제부터는 본격적으로 색연필 반려동물화를 그릴 차례입니다.
강아지의 사랑스러운 모습을 스케치부터 색칠, 질감 표현까지 순서대로 차근차근 그려보겠습니다.

멍멍! 강아지 그리기

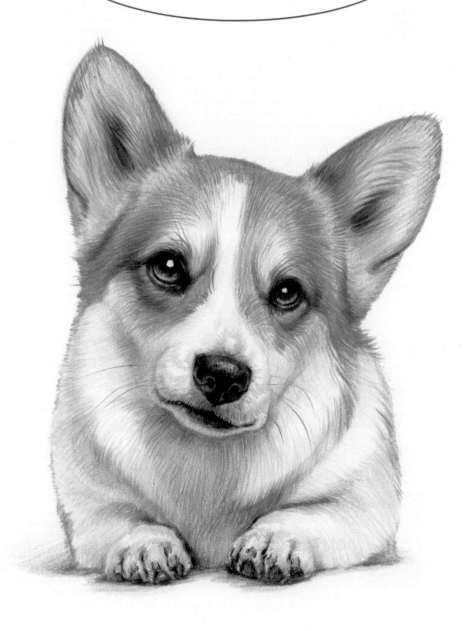

웃상 시바견

활달한 성격의 시바견은 귀여운 외모와는 달리 경계심이 강하고 고집이 센 편이지만,
둥근 얼굴과 웃는 듯한 표정이 매력적인 강아지입니다.

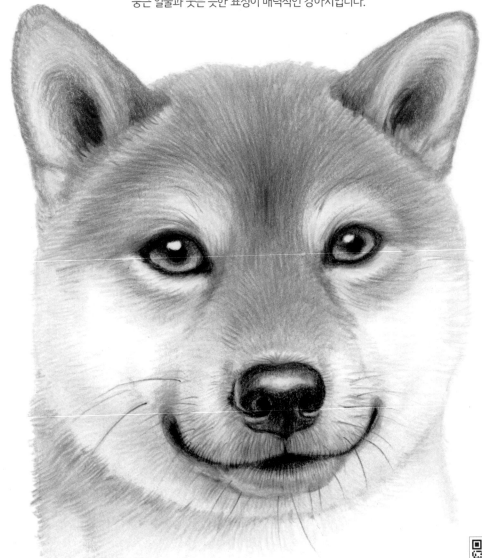

Drawing point 동글동글한 얼굴 형태와 살짝 웃는 듯한 입꼬리

준비물 유성색연필 48색, 버킹포드 수채화 세목 A4, HB 연필, 떡지우개, 일반 지우개

0700	1900	2000	2100	1310	2200	2120	2140	2300

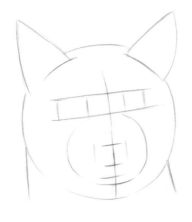

01 다양한 도형을 활용하여 외곽 형태를 그리고 기울기와 비례를 활용하여 눈, 코, 입의 위치를 잡아줍니다.

02 얼굴 형태를 세부적으로 다듬고, 시바견의 주요 특징인 입꼬리와 큰 골격, 특히 이마의 골격 형태를 다듬어줍니다.

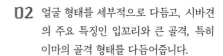

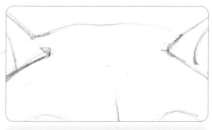

이마 중앙 부분을 살짝 갈라지게 표현하면 시바견의 머리 골격 특징을 잘 표현할 수 있습니다.

입꼬리 부분을 조금 더 올리면 웃는 듯한 표정을 연출할 수 있습니다.

03 지우개를 사용하여 불필요한 보조선들을 지우고, 떡지우개로 스케치의 흑연 가루를 제거해 채색을 준비합니다.

흑연 가루를 제거하더라도 밝은색을 칠한 부위에는 스케치 자국이 보일 수 있으니, 채색하기 전에 연필 선이 거의 보이지 않도록 조금 더 지운 후에 색을 칠하는 것이 좋습니다.

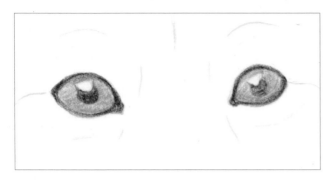

04 2100번 색으로 눈의 라인을 그린 다음 하이라이트를 비워두고 동공을 칠한 뒤, 1900번 색으로 눈의 홍채 부분을 칠합니다.

> 눈동자 윗부분은 참고 사진보다 어둡게 표현하고, 아랫부분은 사진보다 밝게 표현하는 것이 좋습니다.

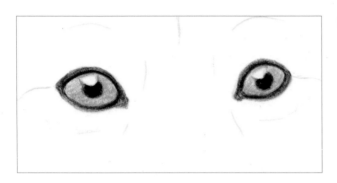

05 2300번 색으로 동공과 눈 라인의 안쪽 부분을 칠해서 조금 더 진하게 만들어줍니다.

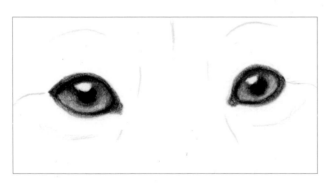

06 2100번 색으로 눈동자 위쪽 부분을 진하게 칠하고, 아래로 내려올수록 힘을 빼면서 서서히 옅어지게 칠해줍니다. 동공과 홍채 사이도 같이 칠해서 경계를 부드럽게 풀어줍니다.

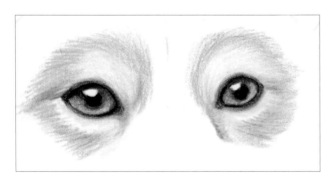

07 0700번 색으로 눈 주변 전체를 털 방향대로 칠한 다음, 그 위에 1900번 색으로 갈색 털을 결 방향대로 2~3번 겹쳐 칠합니다.

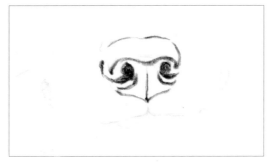

08 2300번 색으로 콧구멍의 어두운 부분과 코의 라인을 그려줍니다.

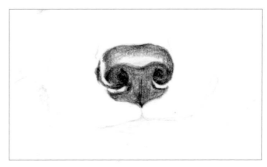

09 2100번 색으로 코끝 라인에서 아래쪽 면을 칠하고, 코 옆면과 윗면도 힘을 빼고 2~3번 겹쳐서 부드럽게 칠합니다.

10 1310번 색으로 코끝의 하이라이트 부분을 제외한 모든 부분을 2~3번 겹쳐서 부드럽게 칠합니다.

11 콧구멍과 어두운 부분들을 2300번 색으로 힘을 빼고 2~3번 겹쳐 칠하면서 코의 입체적인 모습을 만들어줍니다. 2120번 색으로 코 주변의 털을 결 방향대로 2~3번 겹쳐 칠합니다.

> 강아지 얼굴에서 코는 다른 부위보다 형태가 입체적이므로 코끝에 그림자가 생기는 부분을 진하게 칠해서 입체감을 표현하는 것이 중요합니다.

12 2100번 색으로 입 라인과 어두운 부분을 칠해줍니다.

> 입꼬리를 실제 사진보다 살짝 더 올리면 웃는 모습이 더 잘 표현됩니다.

13 2120번 색으로 입 라인 위쪽과 아랫입 부분을 2~3번 반복해 칠하면서 도톰하고 입체적인 입 모양을 만들어줍니다.

14 2200번 색으로 입 주변의 털을 결 방향대로 2~3번 겹치면서 두툼하고 부드러운 털의 느낌을 표현합니다.

15 2300번 색으로 입 라인의 중앙과 끝부분의 어두운 부분을 조금 더 강조해 줍니다.

16 2000번 색으로 귓속의 어두운 부분을 털 방향대로 칠합니다. 이때 바깥쪽으로 갈수록 힘을 빼면서 서서히 옅어지게 칠해 줍니다.

17 0700번 색으로 귀를 전체적으로 칠한 후, 1900번 색으로 귀둘레를 털 방향대로 두툼하게 칠해줍니다.

18 2120번 색으로 귓속과 귀둘레 중간 부분이 연결되도록 털 방향대로 칠하고, 2100번 색으로 귓속의 가장 어두운 부분을 좀 더 어둡게 칠해줍니다.

> 귀는 '귓속, 귀 중간, 귀둘레'의 3단계로 나눠 칠할 수 있습니다. 귓속을 제일 어둡게 칠하고 점점 밝아지게 칠하다가 귀둘레에서 갈색으로 마무리하면 쉽게 귀를 표현할 수 있습니다.

19 0700번 색으로 눈과 코 사이의 갈색 털 부분을 털 방향대로 4~6번 정도 겹쳐 칠합니다.

얼굴은 털로 덮인 부위이므로 색연필을 다른 곳보다 더 여러 번 겹쳐 칠해야 두툼하고 부드러운 털의 질감을 표현할 수 있습니다.

20 1900번 색으로 4~6번 정도 겹치면서 갈색 털의 두툼한 질감을 표현합니다.

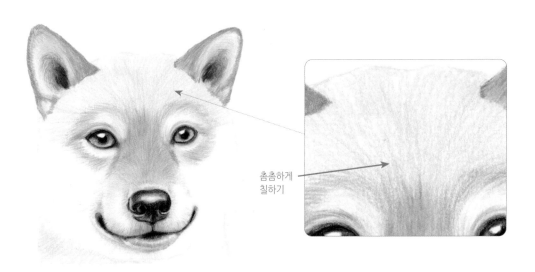

촘촘하게
칠하기

21 0700번 색으로 얼굴 윗부분과 목 부분의 갈색 털을 털 방향대로 여러 번 반복해서 촘촘하게 칠합니다.

선이 보이게
칠하기

22 1900번 색으로 얼굴 윗부분과 목 부분의 갈색 털을
칠하는데, 이때 털 방향대로 조금 더 진하게 선이 보
이도록 4~6번 정도 겹치면서 털의 질감을 표현합니
다. 특히 이마 가운데의 갈라지는 부분, 귀와 얼굴이
연결되는 부분은 힘을 조금 더 줘서 주변보다 진하게
칠해줍니다.

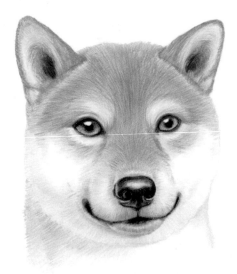

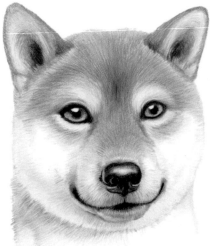

23 2200번 색으로 흰색 털 부분 중 아랫입과 얼굴의 양
옆, 턱과 아랫부분을 털 방향대로 여러 번 겹쳐 칠해
줍니다. 아랫입과 그 밑의 목 부분에 1310번 색을 살
짝 칠해서 얼굴의 입체적인 모양을 만들어줍니다.

24 2200번과 2140번 색으로 흰색 털 부분 중 아랫입과 얼굴의 양옆, 턱과 아랫부분을 털 방향대로 선이 보이도록 여러
번 겹쳐 칠해서 털의 질감을 표현합니다. 2100번 색으로 이마와 얼굴과 귀 사이 부분을 조금 더 진하게 칠해줍니다.

25 2100번 색으로 수염을 그려줍니다. 수염은 색연필을 뾰족하게 깎은 다음 힘을 약하게 주고 뿌리부터 바깥쪽으로 가볍게 그려야 자연스럽게 표현됩니다.

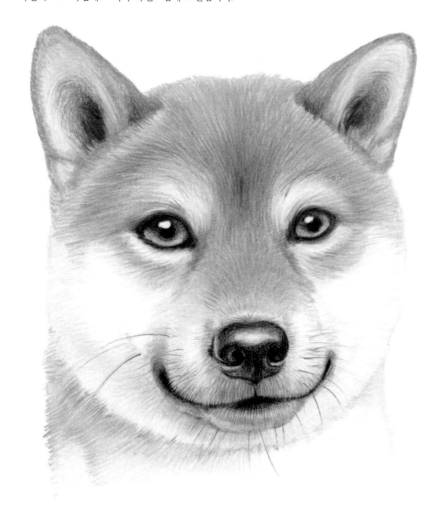

수염의 뿌리 쪽은 두껍고 선명하게, 수염의 끝 쪽은 가늘고 희미해지게 표현하기

주름이 매력적인 퍼그

다부진 체격의 퍼그는 차분하고 쾌활한 성격을 가졌으며
특히 동그란 눈과 짧고 귀여운 코가 매력적인 강아지입니다.

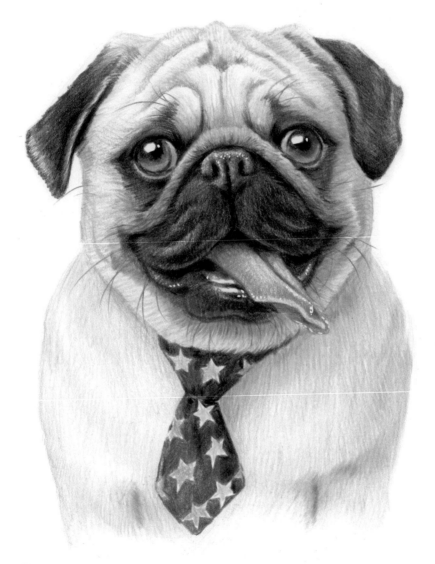

Drawing point 길게 나온 혀와 이마의 주름 표현

준비물 유성색연필 48색, 버킹포드 수채화 세목 A4, HB 연필, 떡지우개, 일반 지우개, 화이트 페인트펜

| 0020 | 0100 | 0800 | 0810 | 1900 | 2000 | 2100 | 1400 | 1200 | 1130 | 1100 | 2120 | 2200 | 2140 | 2300 |

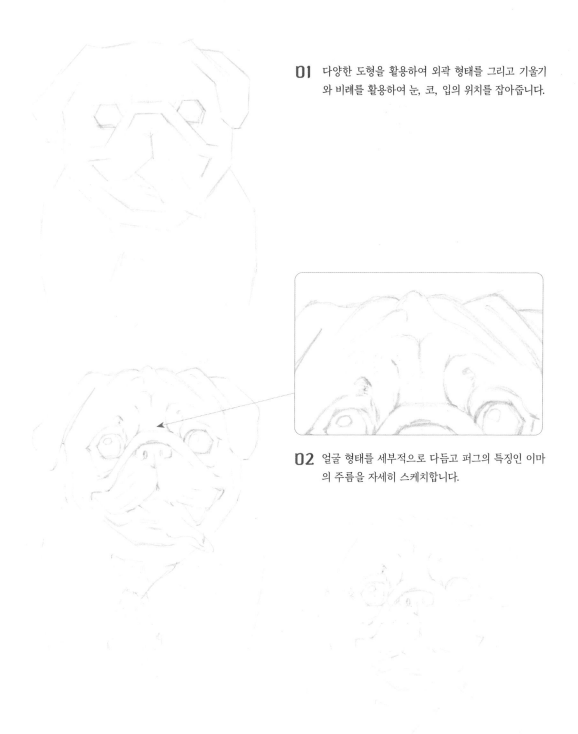

01 다양한 도형을 활용하여 외곽 형태를 그리고 기울기
와 비례를 활용하여 눈, 코, 입의 위치를 잡아줍니다.

02 얼굴 형태를 세부적으로 다듬고 퍼그의 특징인 이마
의 주름을 자세히 스케치합니다.

03 지우개로 불필요한 보조선들을 지우고, 떡지우개로
스케치의 흑연 가루를 제거해 채색을 준비합니다.

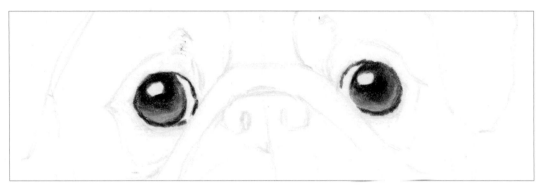

04 하이라이트를 비워두고 2300번 색으로 눈동자 라인과 동공, 눈동자의 윗부분을 칠합니다. 2100번과 1900번 색으로 홍채를 칠해줍니다.

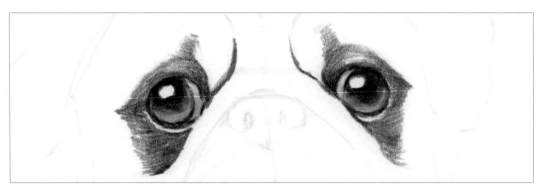

05 2200번 색으로 눈동자의 흰 부분을 칠하고, 2100번 색으로 눈 주변의 진한 털을 결 방향대로 칠해줍니다.

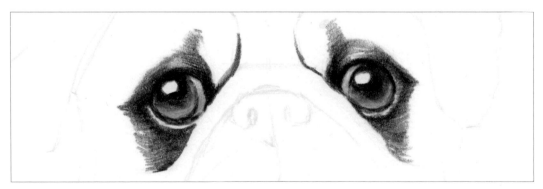

06 2300번 색으로 눈꺼풀 부분을 좀 더 어둡게 칠해서 명암을 강조합니다.

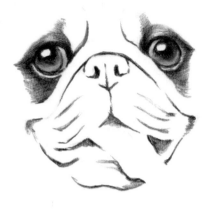

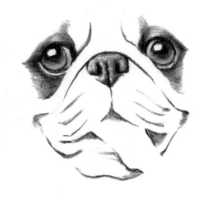

07 2300번 색으로 콧구멍과 코의 라인, 입의 그림자 부분과 입의 라인을 그려줍니다.

08 코의 색상을 보면 진한 갈색에 약간의 회색과 약간의 보라색이 섞여 있습니다. 먼저 2100번 색으로 코의 무늬 질감대로 색연필을 둥글게 굴리면서 칠하고, 1100번 색으로 어두운 부분을 약하게 칠한 뒤, 2200번 색으로 다시 한번 코를 전체적으로 칠해줍니다.

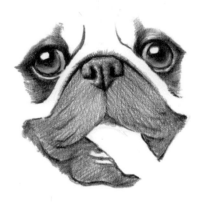

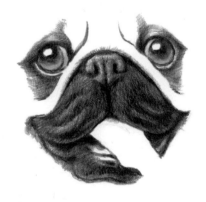

09 혀를 제외한 입과 입 주변의 어두운 부분을 2100번 색으로 칠하는데, 이때 털 방향대로 여러 번 반복해서 겹쳐 칠해줍니다.

10 2300번 색으로 명암이 생기는 옆면과 아랫면을 여러 번 겹쳐서 어둡게 칠한 다음, 그 위에 색감이 풍부해지도록 2100번과 2140번 색을 번갈아 여러 번 겹쳐서 빈 곳이 없도록 칠합니다. 1130번 색으로 코와 혀 사이의 인중 부분을 가볍게 살짝 칠해줍니다.

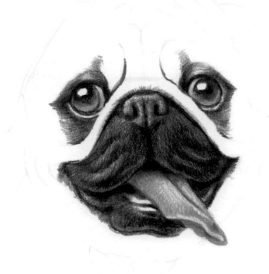

11 0800번 색으로 혀를 전체적으로 칠하고, 혀의 옆과 아랫면은 0810번 색으로 칠합니다. 혀뿌리의 어두운 부분은 2000번과 1100번 색을 혼합해서 칠하고, 혀 끝부분에 보이는 혀 아랫면도 1100번 색으로 살짝 칠해줍니다.

12 0020번 색으로 양쪽 귀 전체를 2~3번 겹쳐 칠하고, 2100번 색으로 진한 갈색 털을 결 방향대로 여러 번 겹치면서 칠합니다. 2300번 색으로 귀와 얼굴이 만나는 부위의 가장 어두운 부분을 조금만 칠해줍니다.

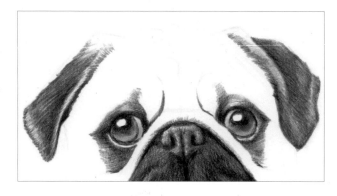

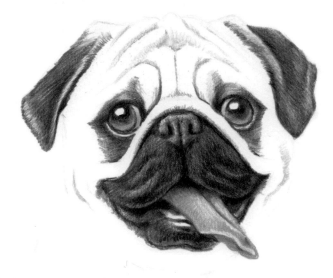

13 퍼그의 특징인 이마와 얼굴의 주름을 1900번과 2120번 색으로 너무 진해지지 않게 힘을 약하게 주고서 털 방향대로 2~3번 칠해줍니다.

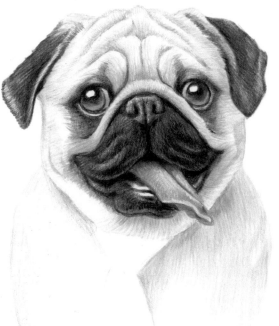

14 색연필이 칠해지지 않은 부분 중에서 넥타이를 제외한 모든 부분을 0020번 색으로 힘을 약하게 주고 3~4번 정도 겹쳐서 털 방향대로 칠해줍니다.

연한 색을 칠할 때는 색이 잘 보이지 않다 보니 강하게 힘을 주고 채색하는 경우가 있습니다. 하지만 너무 강하게 칠하면 그 위에 색연필이 칠해지지 않을 수 있으니, 이럴 때는 힘을 약하게 주고 여러 번 겹쳐 칠하는 것이 좋습니다.

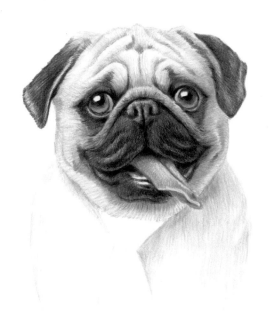

15 1900번 색으로 눈과 입 주변의 갈색 털을 조금씩 더 칠하고, 2120번 색으로 얼굴의 주름 주변과 얼굴 옆면 및 아랫면, 얼굴의 그림자가 생기는 몸의 어두운 부분을 털 방향대로 여러 번 겹쳐 칠해줍니다. 좀 더 진한 회색인 2140번 색으로 짙은 그림자 부분을 더 어둡게 만들어줍니다.

색연필로 얼굴의 명암을 표현할 때는 과할 정도로 여러 번 겹쳐 칠해야 합니다. 여러 번 겹칠수록 풍성한 털의 느낌이 나고 명암의 변화도 자연스럽게 표현됩니다.

16 지금까지 사용한 색연필들을 뾰족하게 깎고, 짧고 날카로운 선을 사용하여 눈, 코, 입과 주변을 좀 더 세밀하게 묘사합니다. 얼굴의 회색 부분에도 짧은 선들을 더 겹쳐 그려서 풍성한 털 느낌을 더해줍니다.

17 2140번 색연필을 뾰족하게 깎고 입 주변과 눈 위의 수염을 뿌리부터 바깥쪽으로 빠르게 그려줍니다.

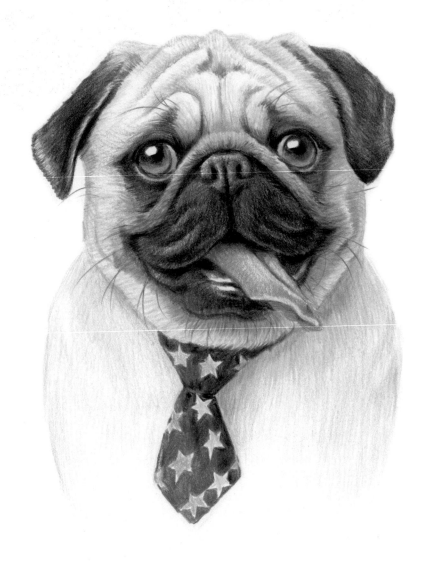

18 1200번 색으로 넥타이의 별무늬를 제외한 부분을 칠한 후, 2300번 색으로 옆과 밑의 어두운 부분을 칠합니다. 0800번, 0100번, 1400번 색으로 별무늬를 칠해줍니다.

19 2120번 색으로 몸 아랫부분의 털 표현을 조금 더 해주면서 몸과 다리가 나뉘는 부분을 진하게 칠합니다. 화이트 페인트펜으로 눈동자, 코끝, 혀, 입 주변의 반짝이는 부분을 조금씩 표현해 줍니다.

화이트 페인트펜은 매우 선명하게 발색되다 보니 자칫 과해 보일 수 있어서 최소한으로 사용하는 것이 좋습니다. 과하게 사용되어 지우고 싶을 때는 칼이나 뾰족한 색연필로 긁어내면 됩니다.

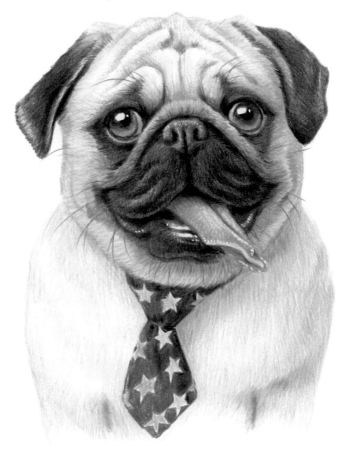

애꿎덩어리 비글

귀여운 외모와 활발한 성격을 가진 비글은 많은 사람에게 친숙한 강아지입니다.
지나치게 활발한 탓에 악마견이란 꼬리표도 붙었지만 실제로는 온순하고 애교 만점이지요.

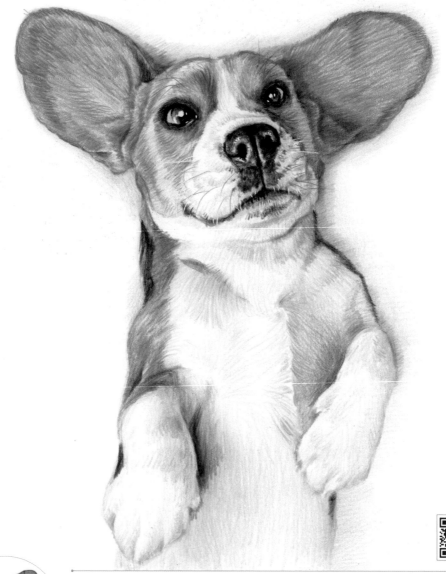

Drawing point　축 늘어진 큰 귀와 앙증맞은 앞발의 표현

준비물　유성색연필 48색, 버킹포드 수채화 세목 A4, HB 연필, 떡지우개, 일반 지우개, 화이트 페인트펜

0020	1900	2000	2100	0700	1130	2200	2120	2140	2300

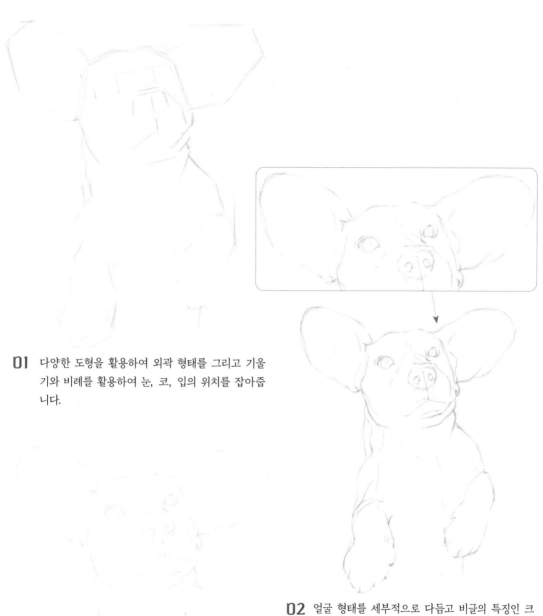

01 다양한 도형을 활용하여 외곽 형태를 그리고 기울
기와 비례를 활용하여 눈, 코, 입의 위치를 잡아줍
니다.

02 얼굴 형태를 세부적으로 다듬고 비글의 특징인 크
고 축 처진 귀를 잘 관찰하며 그려줍니다.

03 지우개로 불필요한 보조선들을 지우고, 떡지우개로
스케치의 흑연 가루를 제거해 채색을 준비합니다.

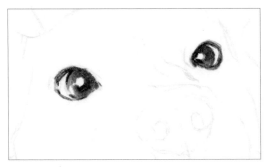

04 하이라이트를 비워두고 2300번 색으로 눈동자의 라인과 동공 부분을 칠한 다음, 2100번과 1900번 색으로 홍채를 칠해줍니다.

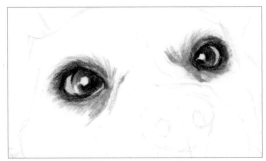

05 2200번 색으로 눈동자의 흰 부분을 칠하고 2100번 색으로 눈꺼풀의 진한 털 색상을 결 방향대로 칠해줍니다. 0020번 색으로 눈 주변의 털을 결 방향대로 2~3번 겹쳐 칠하고 그 위에 1900번 색으로 조금 진한 갈색 털을 칠해줍니다.

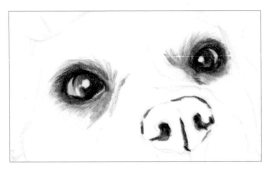

06 2300번 색으로 콧구멍과 코의 라인을 그려줍니다.

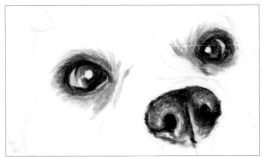

07 2100번 색으로 밝은 곳을 제외한 코 전체 면적을 코 무늬의 모양대로 색연필을 둥글게 굴리면서 2~3번 겹쳐 칠합니다. 그 위에 2140번 색으로 겹쳐 칠하고 2200번 색으로 코의 밝은 부분을 칠해줍니다.

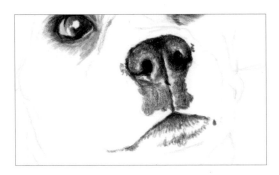

08 2300번 색으로 입 라인의 제일 어두운 부분을 칠하고, 2100번 색으로 코 아래의 갈색 점 부분과 입 주변의 어두운 털을 결 방향대로 칠해줍니다.

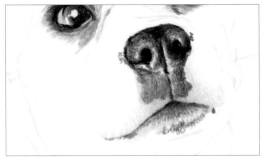

09 0700번 색으로 털이 없는 입 주변의 피부를 칠해줍니다.

10 0020번 색으로 여러 번 겹쳐서 털 방향대로 귀를 칠하고, 1900번 색으로 갈색 털을 결 방향대로 여러 번 겹쳐 칠해줍니다. 귀가 접힌 부위나 귀 끝부분은 다른 곳보다 진하므로 손에 힘을 조금 더 주고 칠하면 됩니다. 제일 진한 부분은 2100번 색으로 칠해줍니다.

비글의 귀처럼 면적이 넓은 곳을 칠할 때는 색연필을 더 여러 번 겹쳐 칠해야 색과 톤이 풍부해져서 자연스러운 느낌이 납니다. 여러 번 겹치지 않고 색을 칠하면 색과 톤의 경계선이 뚜렷하게 보여서 그림이 지저분하게 보일 수 있습니다.

11 얼굴의 갈색 털 부분도 귀와 마찬가지로 0020번 색으로 여러 번 겹치면서 결 방향대로 칠하고, 1900번 색으로 갈색 털의 방향을 잘 확인하면서 칠해줍니다. 제일 진한 갈색 털은 2100번 색으로 칠해줍니다.

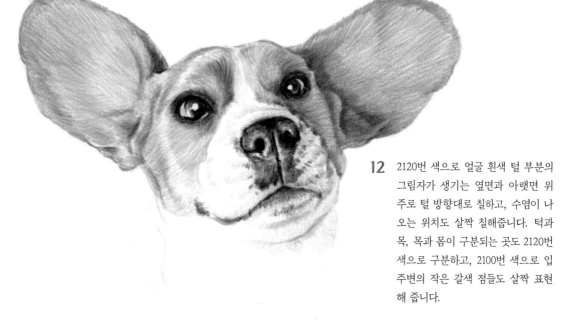

12 2120번 색으로 얼굴 흰색 털 부분의 그림자가 생기는 옆면과 아랫면 위주로 털 방향대로 칠하고, 수염이 나오는 위치도 살짝 칠해줍니다. 턱과 목, 목과 몸이 구분되는 곳도 2120번 색으로 구분하고, 2100번 색으로 입 주변의 작은 갈색 점들도 살짝 표현해 줍니다.

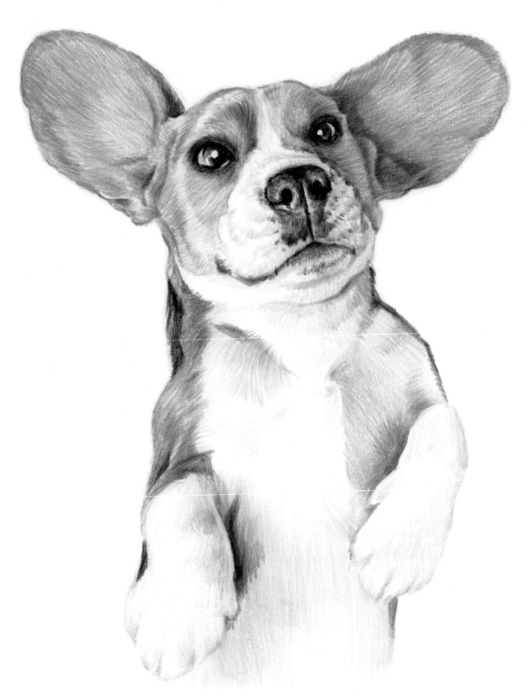

13 0020번, 1900번, 2100번 색으로 몸의 갈색 털 부분을 칠하고, 털 방향을 잘 확인하면서 2200번 색으로 몸의 흰색 털에서 어두운 부분을 칠한 다음 앞발의 모양과 발가락 모양을 만들어줍니다. 2140번 색으로 흰색 털의 가장 어두운 부분을 좀 더 진하게 칠해줍니다.

14 비글이 누워 있는 느낌을 표현하기 위해서 2200번과 2140번 색으로 비글 외곽 부분의 그림자를 표현합니다. 0700번 색으로 발톱과 목 부위의 흰색 털을 살짝 칠하고, 1130번 색으로 몸의 흰색 털 부위에서 어둡게 칠해진 부분을 살짝 칠해줍니다.

> 흰색 털의 어두운 부분을 회색으로만 칠하기보다는 파랑이나 보라 계열의 색을 살짝 섞어주면 단조로운 회색 계열의 색감이 더 사실적이고 풍부해집니다.

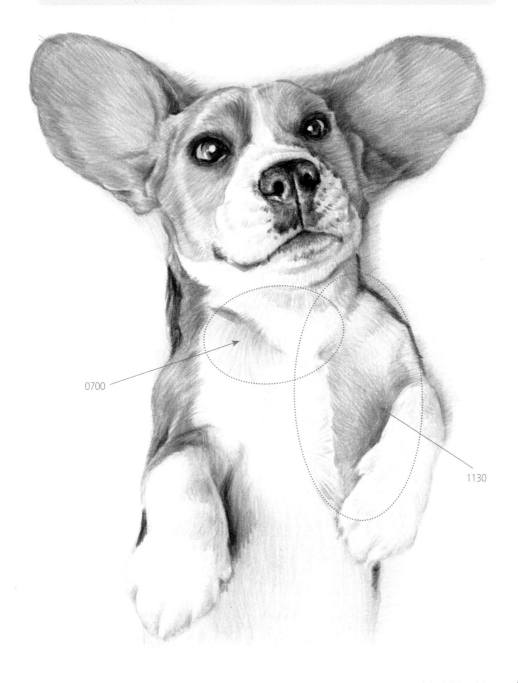

0700

1130

15 색연필을 뾰족하게 깎고 얼굴과 귀 부분을 날카롭고 짧은 선으로 진하게 묘사합니다. 볼과 눈 위의 수염은 2140번 색연필을 뾰족하게 깎아서 그려줍니다.

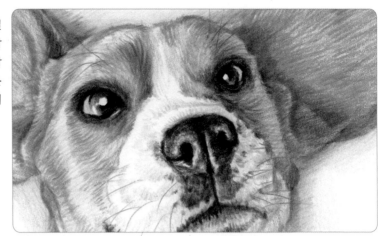

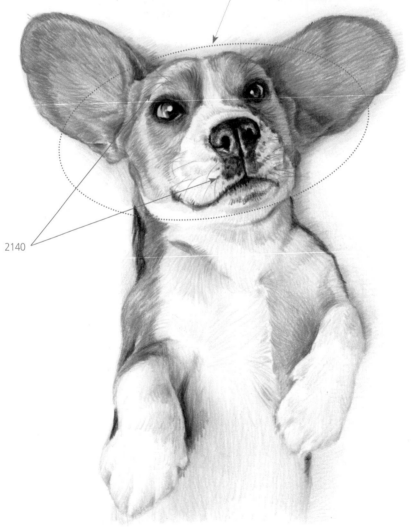

2140

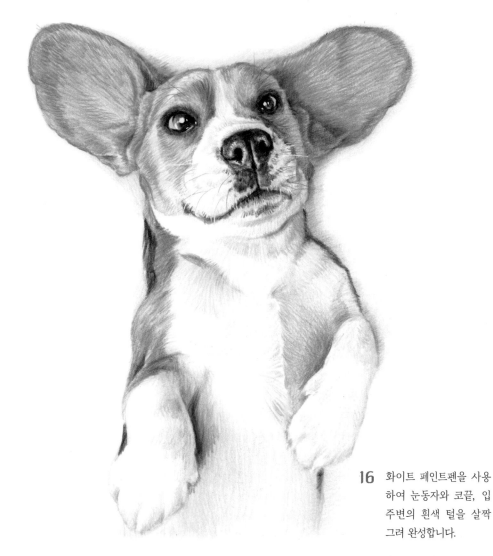

16 화이트 페인트펜을 사용하여 눈동자와 코끝, 입 주변의 흰색 털을 살짝 그려 완성합니다.

귀가 쫑긋 웰시코기

소몰이를 할 정도로 운동량이 많은 웰시코기는 귀여운 표정처럼 평소에는 온순하고 느긋한 성격이지만
필요할 땐 재빠른 움직임을 보이는 똑똑한 강아지입니다.

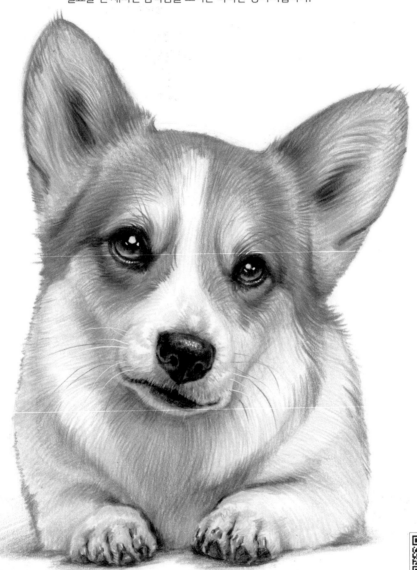

Drawing point 쫑긋 솟은 큰 귀와 앞발의 표현

준비물 유성색연필 48색, 버킹포드 수채화 세목 A4, HB 연필, 떡지우개, 일반 지우개, 화이트 페인트펜

0020	1900	0920	2100	0700	0300	1310	2200	2120	2140	2300

01 다양한 도형을 활용하여 외곽 형태를 그리고 기울기와
비례를 활용하여 눈, 코, 입의 위치를 잡아줍니다.

02 얼굴 형태를 세부적으로 다듬은 후 쫑긋한 귀
와 앞발의 발가락 개수 및 발바닥, 발톱의 위치
를 잡아줍니다.

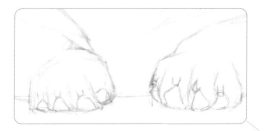

03 지우개로 불필요한 보조선들을 지우고, 떡지우개로 스케
치의 흑연 가루를 제거해 채색을 준비합니다.

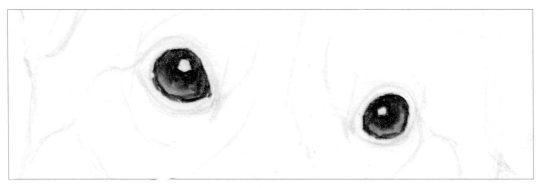

04 하이라이트를 비워두고 2300번 색으로 눈의 라인과 동공을 칠합니다. 홍채 부분 중 동공과 닿아 있는 부분은 2100번 색으로 칠하고, 그 아래쪽은 1900번과 0300번 색으로 번갈아 칠해줍니다.

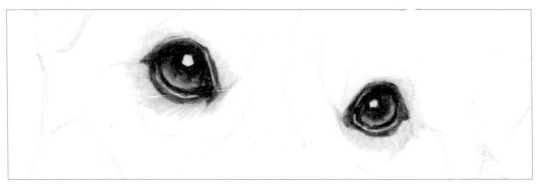

05 0700번 색으로 눈동자 주변을 칠하고 2100번 색으로 눈꺼풀 라인을 그린 다음 색을 칠해줍니다. 눈꺼풀 중 어두운 부분은 2300번 색을 살짝 덧칠해서 어둡게 만들어줍니다.

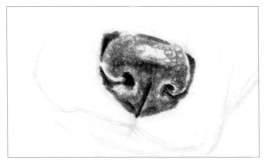

06 2300번 색으로 콧구멍과 코의 라인을 그리고 2100번 색으로 선을 둥글게 굴리면서 코를 칠해줍니다.

07 2200번 색으로 코 윗면의 밝은 부분을 칠하고 1310번 색으로 코의 옆과 아래쪽 부분을 전체적으로 칠해줍니다. 2300번 색으로 코의 어두운 부분을 더 진하게 칠해서 입체감을 살려줍니다.

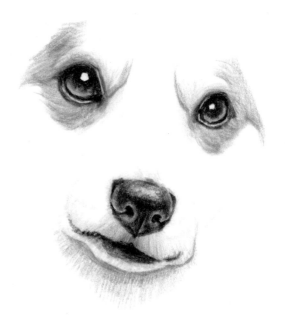

08 2300번 색으로 입의 라인을 그리고 2100번 색으로 라인 주변을 두툼하게 칠해줍니다.

09 코와 입 주변을 2200번 색으로 털 방향대로 여러 번 겹쳐 칠하고, 턱 밑과 코와 입 사이 인중 부분은 2140번 색으로 조금 더 어둡게 칠해줍니다. 눈 주변은 우선 0020번 색으로 겹쳐서 칠한 다음 그 위에 1900번 색으로 갈색 털을 방향대로 여러 번 겹쳐 칠해줍니다.

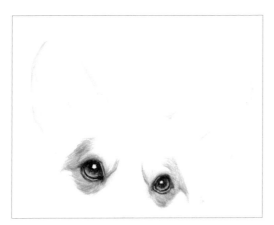

10 2200번 색으로 귀 전체를 안쪽에서 바깥쪽 방향으로 힘을 빼고 연하게 2~3번 겹쳐 칠하고, 0020번 색으로 귀둘레 부분을 칠해줍니다.

11 0920번 색으로 귓속을 털 방향으로 힘을 빼고 연하게 2~3번 겹쳐 칠하고, 그 위를 0700번 색으로 털 방향대로 칠하면서 0920번 색을 부드럽게 펴줍니다. 귓속의 가장 어두운 부분은 2100번 색으로 덧칠하고, 귀둘레는 1900번 색으로 외곽 라인부터 안쪽으로 털 방향대로 2~3번 겹쳐 칠해줍니다.

12 2120번 색으로 귓속과 귀둘레 사이를 털 방향대로 칠하며 털의 질감을 표현하고, 2140번 색으로 진한 털의 질감을 표현해 줍니다. 귓속 부분은 2100번 색으로 털의 질감을 표현하고, 귀둘레는 1900번 색으로 털을 표현해 줍니다.

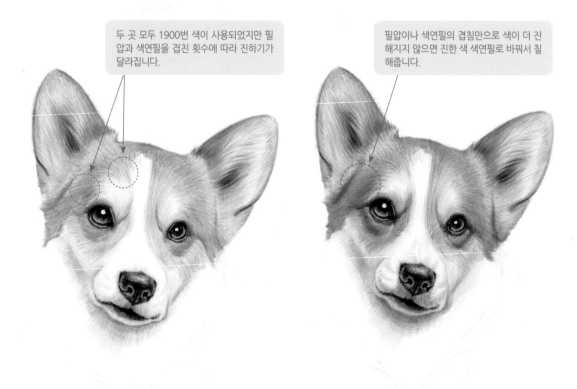

두 곳 모두 1900번 색이 사용되었지만 필압과 색연필을 겹친 횟수에 따라 진하기가 달라집니다.

필압이나 색연필의 겹침만으로 색이 더 진해지지 않으면 진한 색 색연필로 바꿔서 칠해줍니다.

13 얼굴의 나머지 부분 중 갈색 털 부분을 0020번 색으로 전체적으로 연하게 2~3번 칠하고, 1900번 색으로 털 방향대로 여러 번 겹쳐 칠해줍니다. 조금 진한 갈색 부분은 1900번 색을 더 여러 번 겹치거나 필압을 조금 강하게 하고 칠하면 됩니다. 입과 턱 주변의 흰색 털 부분은 2200번 색과 2120번 색으로 힘을 약하게 주고 연하게 여러 번 겹치면서 칠해줍니다.

14 2100번 색으로 얼굴에서 어두운 부분인 양 옆면과 눈 주변을 털 방향대로 더 진하게 칠하고, 2140번 색으로는 흰색 털에서 어두운 부분인 턱 주변과 코 아랫부분, 눈 주변을 한 단계 더 진하게 칠해줍니다.

15 0700번 색으로 발바닥 전체를 칠하고 그 위를 2100번 색으로 덧칠합니다. 2300번 색으로 발바닥의 라인 부분을 군데 군데 부분적으로 진하게 칠해줍니다.

16 2140번 색으로 발가락 형태의 라인을 잡 아주고, 몸과 다리 사이의 접히는 부분 과 몸의 어두운 부분을 털 방향대로 여 러 번 겹쳐 칠해줍니다.

17 2200번과 2120번 색으로 그림자와 몸의 아랫부분을 칠하고, 색이 칠해지지 않은 몸 윗부분에 털 질감을 연하게 표현해 줍 니다. 발가락 사이를 두툼하게 칠하고 발 등에도 약간의 털 질감을 표현해 줍니다. 0700번 색으로 발톱을 칠한 다음 2100번 색으로 발톱의 옆과 아랫부분 라인을 부 분적으로 그려줍니다.

18 뾰족하게 깎은 색연필의 날카롭고 짧은 선을 사용하여 짧고 세밀한 털의 질감을 표현하고 눈, 코, 입과 그 주변을 진하고 자세하게 표현해 줍니다. 2140번 색으로 볼과 눈 위의 수염을 그려줍니다.

세밀한 질감 묘사 전

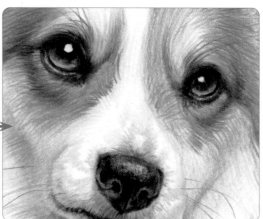

세밀한 질감 묘사 후

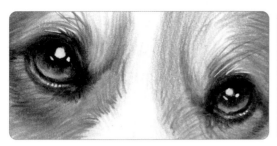

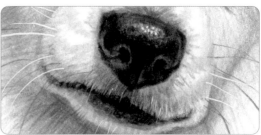

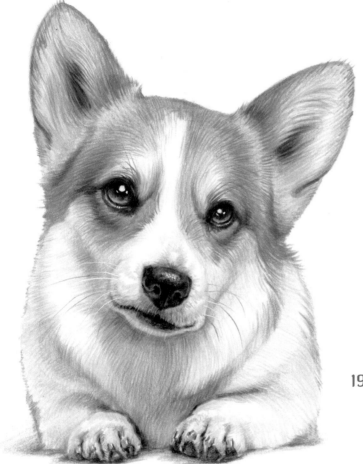

19 화이트 페인트펜으로 눈과 코
의 하이라이트 부분을 칠하고,
양 볼의 흰 수염과 발톱의 하이
라이트도 그려줍니다.

작지만 에너제틱 치와와

여러 강아지 중에서 가장 작은 체구를 가진 치와와는 쫑긋한 귀와 크고 볼록 나온 듯한 눈동자가 매력적입니다.
작은 체구지만 순하지만은 않은 성격으로 고집 있고 겁이 없는 편이지요.

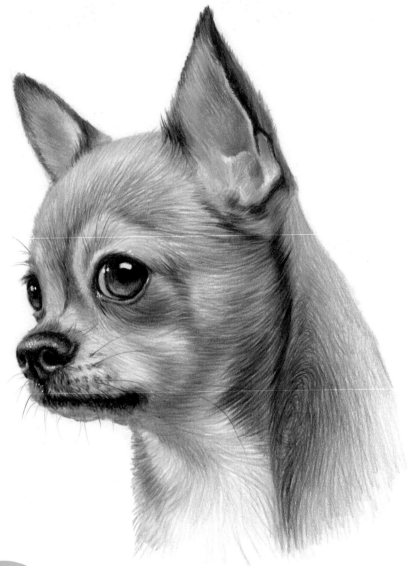

Drawing point 물결처럼 자연스럽게 흐르는 털 표현

준비물 유성색연필 48색, 버킹포드 수채화 세목 A4, HB 연필, 떡지우개, 일반 지우개, 화이트 페인트펜

| 0020 | 1900 | 0800 | 2100 | 0700 | 1310 | 1130 | 2200 | 2120 | 2300 |

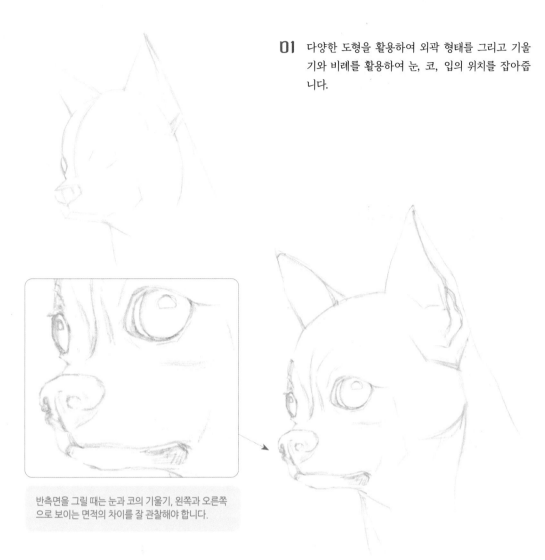

01 다양한 도형을 활용하여 외곽 형태를 그리고 기울기와 비례를 활용하여 눈, 코, 입의 위치를 잡아줍니다.

반측면을 그릴 때는 눈과 코의 기울기, 왼쪽과 오른쪽으로 보이는 면적의 차이를 잘 관찰해야 합니다.

02 얼굴 형태를 세부적으로 다듬고 눈, 코, 입을 자세히 그려줍니다.

03 지우개로 불필요한 보조선들을 지우고, 떡지우개로 스케치의 흑연 가루를 제거해 채색을 준비합니다.

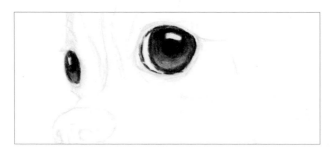

04 하이라이트를 비워두고 2300번 색으로 눈의 라인과 동공을 칠합니다. 2100번 색으로 동공과 닿아 있는 어두운 홍채를 칠하고 나머지 부분은 1900번 색으로 칠해줍니다.

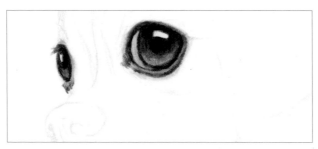

05 0700번과 2200번 색으로 눈의 흰자 부분을 칠하고 0700번 색으로 눈꺼풀과 눈 주변을 살짝 칠한 다음, 2100번 색으로 눈꺼풀 라인을 그리고 어두운 부분을 진하게 칠해줍니다.

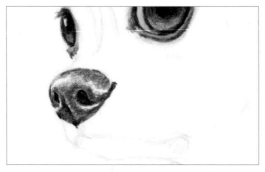

06 2300번 색으로 콧구멍과 코의 라인을 그리고, 2100번 색으로 코의 가장 밝은 부분들을 제외한 전체를 색연필을 둥글게 굴리면서 골고루 여러 번 칠해줍니다.

07 1310번 색으로 코의 옆면과 아랫면의 밝은 곳을 칠하고 2200번 색으로 코 윗면의 밝은 곳을 칠해줍니다. 2300번 색으로 코의 어두운 부분을 조금 더 어둡게 칠해서 입체감을 살려줍니다.

08 2300번 색으로 입의 라인을 그리고 0700번 색으로 입 주변을 칠한 다음, 2100번 색으로 코 주변과 입 주변의 어두운 털을 결 방향대로 칠해줍니다.

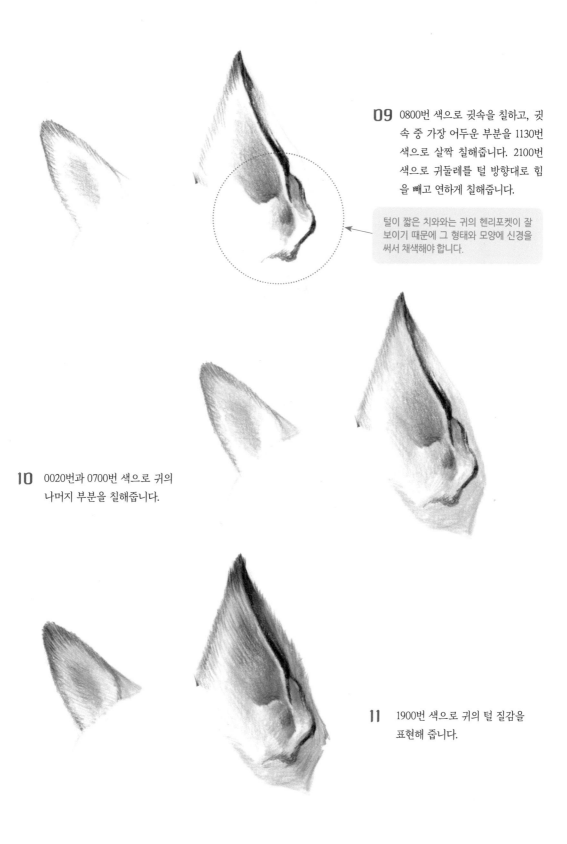

09 0800번 색으로 귓속을 칠하고, 귓속 중 가장 어두운 부분을 1130번 색으로 살짝 칠해줍니다. 2100번 색으로 귀둘레를 털 방향대로 힘을 빼고 연하게 칠해줍니다.

털이 짧은 치와와는 귀의 헨리포켓이 잘 보이기 때문에 그 형태와 모양에 신경을 써서 채색해야 합니다.

10 0020번과 0700번 색으로 귀의 나머지 부분을 칠해줍니다.

11 1900번 색으로 귀의 털 질감을 표현해 줍니다.

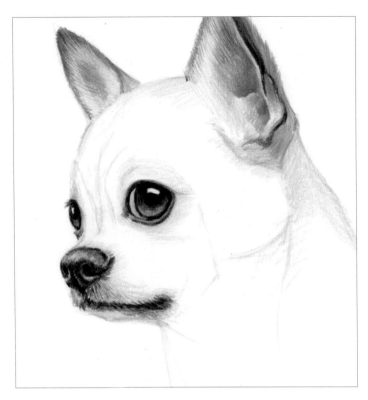

12 0020번 색으로 얼굴을 털 방향 대로 힘을 빼고 3~4번 겹쳐 칠 하고, 0700번 색으로 눈 주변, 코 주변, 입 주변, 머리 뒤쪽 등 을 털 방향대로 힘을 빼고 1~2 번 더 칠해줍니다.

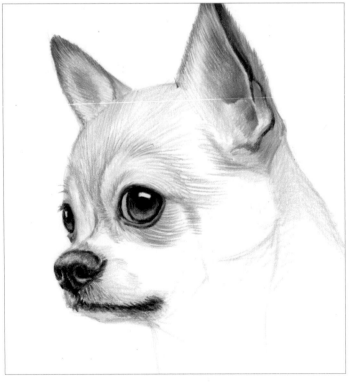

13 얼굴 털의 방향을 자세히 확인 한 후 밝은 부분은 0700번 색으 로, 진한 부분은 1900번 색으로 힘을 빼고 색연필을 겹치면서 털 방향대로 칠해줍니다.

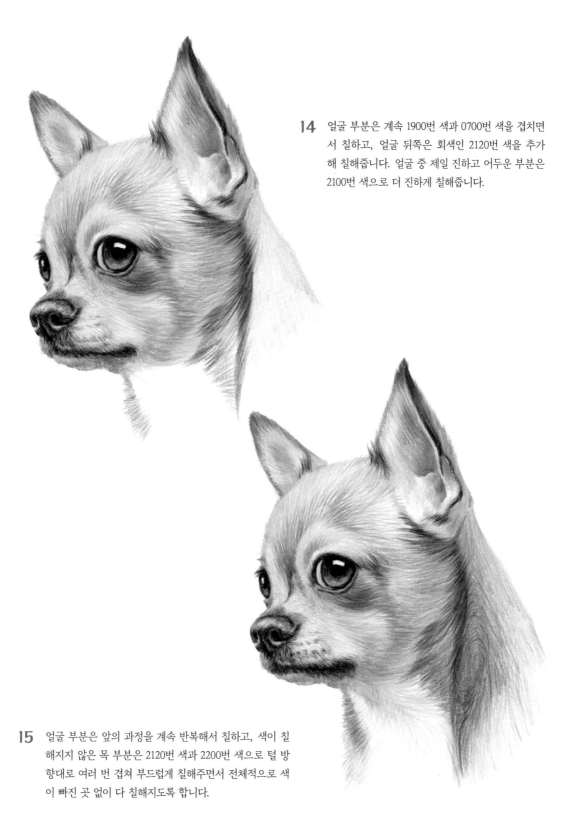

14 얼굴 부분은 계속 1900번 색과 0700번 색을 겹치면서 칠하고, 얼굴 뒤쪽은 회색인 2120번 색을 추가해 칠해줍니다. 얼굴 중 제일 진하고 어두운 부분은 2100번 색으로 더 진하게 칠해줍니다.

15 얼굴 부분은 앞의 과정을 계속 반복해서 칠하고, 색이 칠해지지 않은 목 부분은 2120번 색과 2200번 색으로 털 방향대로 여러 번 겹쳐 부드럽게 칠해주면서 전체적으로 색이 빠진 곳 없이 다 칠해지도록 합니다.

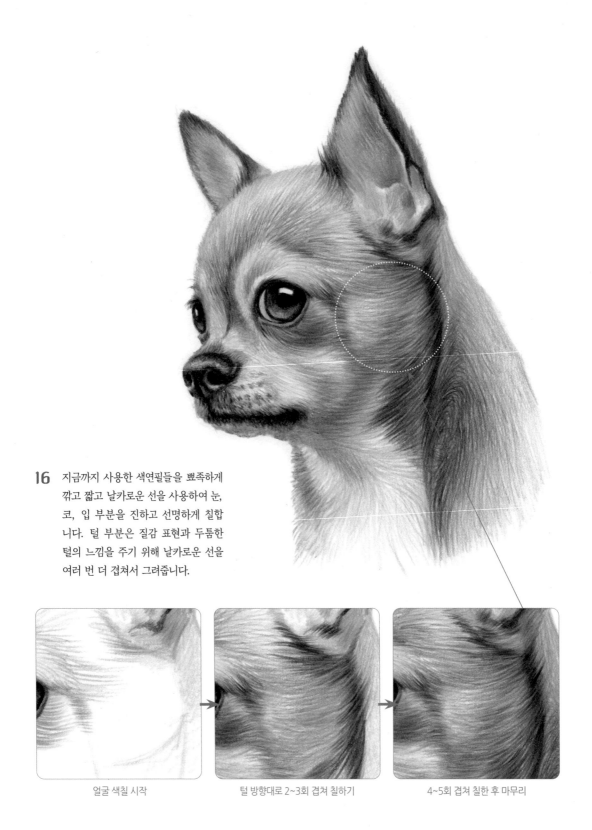

16 지금까지 사용한 색연필들을 뾰족하게 깎고 짧고 날카로운 선을 사용하여 눈, 코, 입 부분을 진하고 선명하게 칠합니다. 털 부분은 질감 표현과 두툼한 털의 느낌을 주기 위해 날카로운 선을 여러 번 더 겹쳐서 그려줍니다.

얼굴 색칠 시작

털 방향대로 2~3회 겹쳐 칠하기

4~5회 겹쳐 칠한 후 마무리

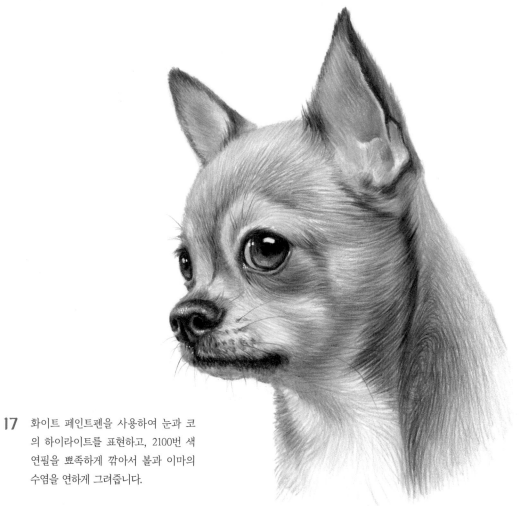

17 화이트 페인트펜을 사용하여 눈과 코
　　의 하이라이트를 표현하고, 2100번 색
　　연필을 뾰족하게 깎아서 볼과 이마의
　　수염을 연하게 그려줍니다.

 →

복슬복슬 솜사탕 비숑프리제

복슬복슬한 털이 매력적인 비숑은 풍성한 털 덕분에 마치 솜사탕처럼 보이기도 하는
명랑한 성격의 강아지입니다.

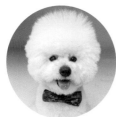

Drawing point 꼬불꼬불하고 풍성한 흰색 털의 표현

준비물 유성색연필 48색, 버킹포드 수채화 세목 A4, HB 연필, 떡지우개, 일반 지우개, 화이트 페인트펜

| 0700 | 0800 | 0810 | 0510 | 0900 | 2100 | 1100 | 1310 | 1130 | 2200 | 2120 | 2140 | 2300 |

01 다양한 도형을 활용하여 외곽 형태와 기울기를 그리고 비례를 활용하여 눈, 코, 입의 위치를 잡아줍니다.

02 눈, 코, 입의 형태를 세부적으로 그리고 얼굴과 몸의 외곽 라인을 자연스럽게 다듬어줍니다.

03 지우개로 불필요한 보조선들을 지우고, 떡지우개로 스케치의 흑연 가루를 제거해 채색을 준비합니다.

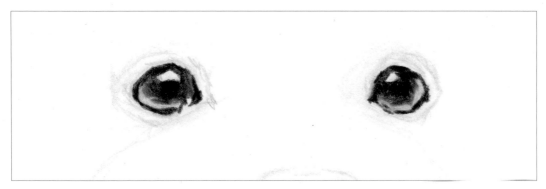

04 하이라이트를 비워두고 2300번 색으로 눈동자 라인과 동공, 눈동자 윗부분을 칠합니다. 2100번 색으로 동공과 가까운 홍채 부분을 칠하고 2200번 색으로 눈동자 아랫부분을 칠해줍니다.

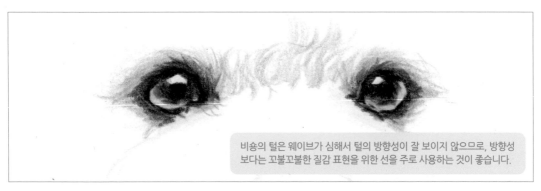

비숑의 털은 웨이브가 심해서 털의 방향성이 잘 보이지 않으므로, 방향성보다는 꼬불꼬불한 질감 표현을 위한 선을 주로 사용하는 것이 좋습니다.

05 눈 주변을 2120번 색으로 털의 질감을 표현하듯이 꼬불꼬불한 선을 사용해 여러 번 겹쳐 칠하고, 눈꺼풀의 진한 부분을 2100번 색으로 칠해줍니다.

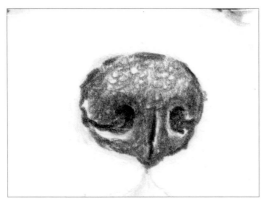

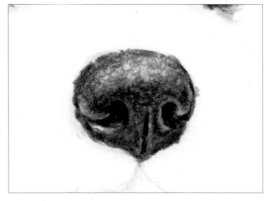

06 2300번 색으로 콧구멍과 코의 라인을 그려주고 2100번 색으로 코의 가장 밝은 부분들을 제외한 전체를 색연필을 둥글게 굴리면서 골고루 여러 번 칠해줍니다.

07 2300번 색으로 코의 음영을 진하게 표현합니다. 1130번 색으로 코의 아랫부분을, 1310번 색으로 코의 윗부분을 겹쳐 칠해줍니다.

08 코 주변의 털을 2200번과 2140번 색으로 털 방향대로 칠하고, 그 위에 1310번 색으로 한 번 더 겹쳐 칠해줍니다.

09 0800번 색으로 혀 전체를 칠하고, 0810번 색으로 혀 뿌리와 혀 둘레, 혀 중앙의 라인을 칠해줍니다. 가장 어두운 혀뿌리는 2300번과 1100번 색으로 힘을 빼고 칠해서 조금 더 어둡게 표현하고, 혀 옆의 잇몸 부분은 2100번 색으로 칠해줍니다.

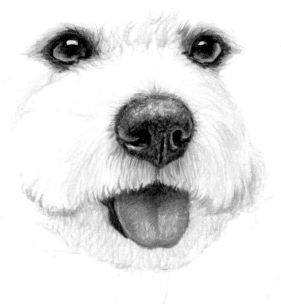

10 2200번과 2120번 색으로 눈, 코, 입 사이의 털을 결 방향대로 충분히 여러 번 겹치면서 칠해줍니다.

비숑이나 푸들처럼 털이 곱슬곱슬한 강아지들을 그릴 때는 다른 털을 표현할 때보다 더 많은 웨이브를 주면서 선을 사용하는 것이 좋습니다.

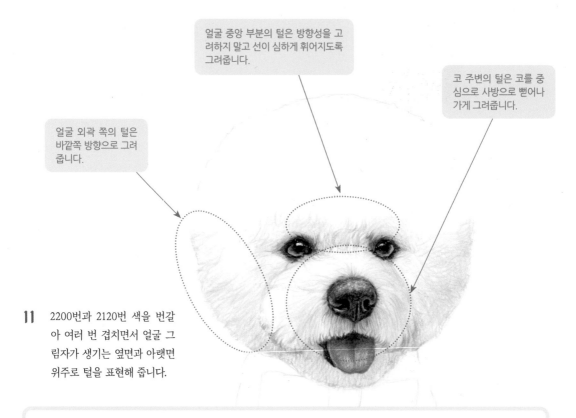

얼굴 중앙 부분의 털은 방향성을 고려하지 말고 선이 심하게 휘어지도록 그려줍니다.

코 주변의 털은 코를 중심으로 사방으로 뻗어나가게 그려줍니다.

얼굴 외곽 쪽의 털은 바깥쪽 방향으로 그려줍니다.

11 2200번과 2120번 색을 번갈아 여러 번 겹치면서 얼굴 그림자가 생기는 옆면과 아랫면 위주로 털을 표현해 줍니다.

흰색 털을 가진 반려동물을 그리기 어려운 이유

흰색 털을 가진 강아지나 고양이를 그리기 어려운 이유는 털과 종이의 색이 같기 때문입니다.

그림을 그리는 과정은 ① 색을 고르고, ② 색을 칠하고, ③ 명암을 표현하고, ④ 질감과 묘사로 마무리하는 순서로 진행됩니다. 이 4가지의 과정 중에서 그리는 대상을 표현하는 중요한 2가지 단계는 색을 칠하고 명암을 표현하는 단계입니다. 이 중 색칠은 배우거나 연습하지 않아도 할 수 있지만, 명암 표현은 배우고 연습하는 과정이 까다롭고 오래 걸립니다.

명암 표현이 부족해도 색칠만 하면 그리는 대상을 어느 정도 알아볼 수 있지만, 흰 종이에 흰 대상을 그리기 위해서는 색칠이 아닌 오로지 명암 표현에만 의존해야 합니다. 따라서 충분한 연습과 배우는 과정이 없으면 색(빨강, 파랑 등)이 있는 대상보다 흰색의 대상을 그리기가 더 어려울 수밖에 없습니다.

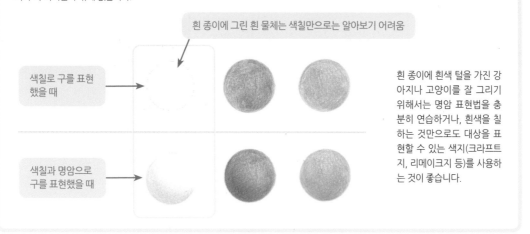

흰 종이에 그린 흰 물체는 색칠만으로는 알아보기 어려움

색칠로 구를 표현했을 때

색칠과 명암으로 구를 표현했을 때

흰 종이에 흰색 털을 가진 강아지나 고양이를 잘 그리기 위해서는 명암 표현법을 충분히 연습하거나, 흰색을 칠하는 것만으로도 대상을 표현할 수 있는 색지(크라프트지, 리메이크지 등)를 사용하는 것이 좋습니다.

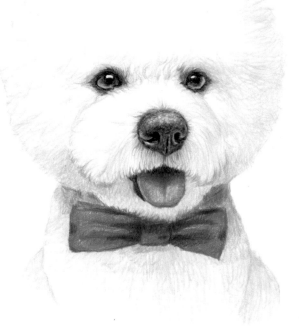

12 2200번과 2120번 색으로 얼굴 윗부분의 털과 몸의 털을 표현하고, 2140번 색으로 목 부분의 어두운 부분을 진하게 칠해줍니다. 0510번 색으로 리본을 전체적으로 칠한 후 0900번과 1100번 색으로 리본의 명암을 표현해 줍니다.

0700
눈, 코, 입과 리본 주변

1310
그림의 외곽 부분

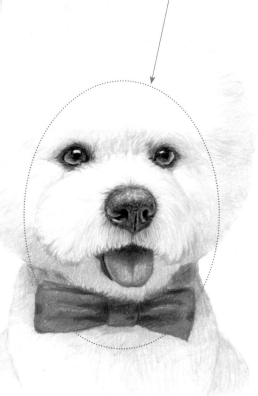

13 눈 주변, 입 주변, 리본 주변을 0700번 색으로 힘을 빼고 연하게 색칠하고, 외곽 부분을 1310번 색으로 힘을 빼고 연하게 칠해서 단조로운 색감을 풍성하게 만들어줍니다.

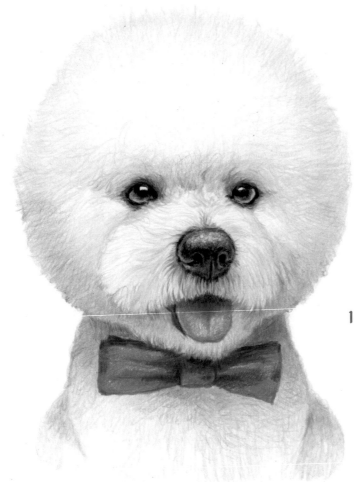

14 색연필을 뾰족하게 깎고 날카롭고 짧은 선을 사용하여 눈, 코, 입을 한 번 더 진하게 칠해줍니다. 털 부분도 여러 번 겹쳐 칠하면서 더 세밀한 털 표현을 해줍니다.

여러 번 겹쳐 칠할 때의 질감 변화
색연필을 1~2번 정도만 칠하면 선이 눈에 잘 보여서 자칫 지저분하게 보일 수 있습니다. 이 경우는 선을 예쁘게 표현하지 못해서가 아니라 선을 충분히 겹치지 않았기 때문입니다. 두툼하고 풍성하며 부드러운 털의 느낌을 표현하려면 같은 곳에서 최소한 5번 이상 선을 겹쳐서 쌓는 것이 좋습니다.

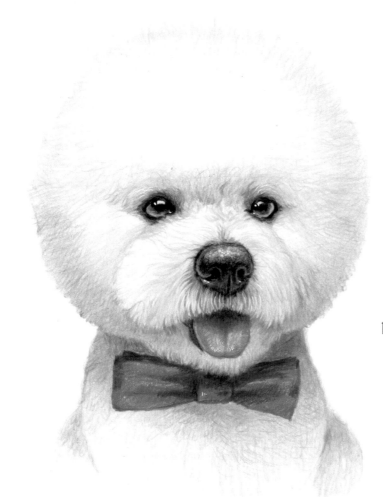

15 화이트 페인트펜으로 눈, 코, 혀에 하이라이트를 살짝 표현해 줍니다.

황금빛 갈색 털의 요크셔테리어

똑똑하고 애교 많은 요크셔테리어는 이목구비가 또렷하며 사람에게 눈빛으로 감정을 잘 전달합니다.
가장 큰 매력은 뭐니 뭐니 해도 황금빛 갈색으로 윤기 나는 털이겠죠.

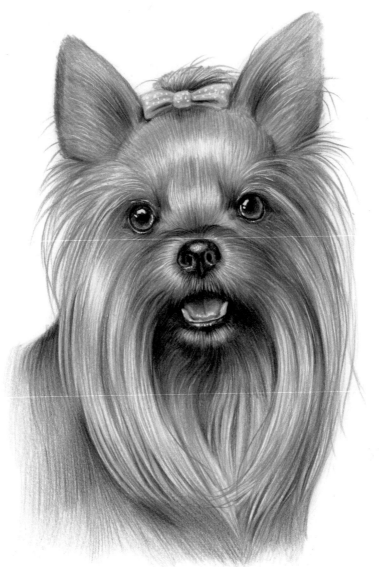

Drawing point 길고 복잡하며 윤기 나는 털의 표현

준비물 유성색연필 48색, 버킹포드 수채화 세목 A4, HB 연필, 떡지우개, 일반 지우개, 화이트 페인트펜

0020	0700	0800	0810	1900	2100	1100	1310	1500	1420	2200	2120	2140	2300

01 다양한 도형을 활용하여 외곽 형태를 그리고 기울기와 비례를 활용하여 눈, 코, 입의 위치를 잡아줍니다.

02 얼굴 형태를 세부적으로 다듬은 후 볼을 타고 흐르는 긴 털의 모양을 자연스럽게 그려줍니다.

03 지우개로 불필요한 보조선들을 지우고, 떡지우개로 스케치의 흑연 가루를 제거해 채색을 위한 준비를 합니다.

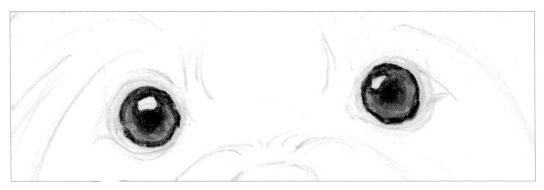

04 하이라이트를 비워두고 2300번 색으로 눈의 라인과 동공을 칠합니다. 홍채 부분 중 동공과 닿아 있는 부분은 2100번 색으로 칠하고 그 아래쪽은 1900번 색으로 칠해줍니다.

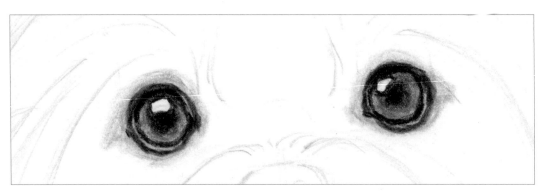

05 0700번 색으로 눈동자 주변을 칠하고 2100번 색으로 눈꺼풀의 라인을 그린 후 색을 칠해줍니다.

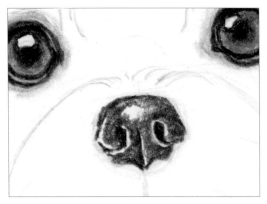

06 2300번 색으로 콧구멍과 코의 라인을 그려주고 2100번 색으로 선을 둥글게 굴리면서 코의 색을 칠해줍니다.

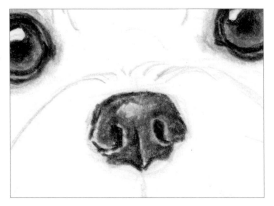

07 2200번 색으로 코 윗면의 밝은 부분을 칠하고 1310번 색으로 코의 옆부분과 아랫부분을 전체적으로 칠해줍니다.

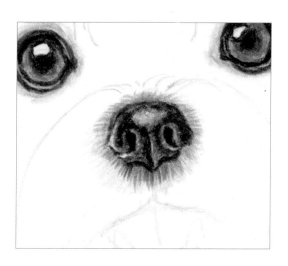

08 2300번 색으로 코의 어두운 부분을 한 번 더 진하게 칠하고 2140번 색으로 콧구멍 둘레의 밝은 부분과 코 아랫부분을 전체적으로 칠해줍니다. 코 주변을 0700번 색으로 칠하고 1900번 색으로 털 방향대로 코 주변을 칠한 다음 2100번 색으로 인중 부분의 어두운 털을 칠해줍니다.

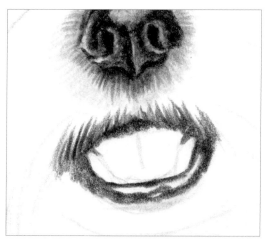

09 2300번 색으로 입 라인을 살짝 그려주고 2100번 색으로 윗입의 털과 아랫입술의 하이라이트 부분은 남겨두고 칠해줍니다.

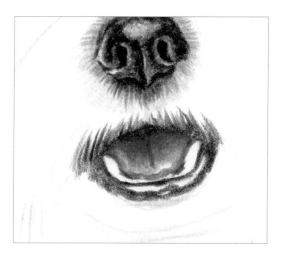

10 0800번 색으로 혀 전체를 칠한 후 0810번 색으로 혀 중앙의 갈라지는 부분과 혀뿌리의 어두운 부분, 혀 끝 부분을 진하게 칠해줍니다. 1100번 색으로 혀뿌리를 다시 한번 칠해줍니다.

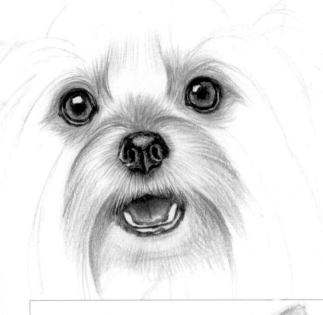

11 0020번 색으로 눈, 코, 입 주변의 얼굴을 털 방향대로 여러 번 겹쳐 칠합니다. 1900번 색연필을 뾰족하게 깎고 눈, 코, 입에서 뻗어가는 털을 방향을 따라 2~3번 겹쳐서 그려줍니다.

요크셔테리어의 털 방향은 눈, 코, 입을 중심으로 길고 여러 갈래로 복잡하게 나뉘어 있으므로 색을 칠하는 단계에 털 질감을 미리 그려놓는 것이 좋습니다.

12 0020번 색으로 귀의 전체 면적을 털 방향대로 칠하고, 1900번 색으로 힘을 빼고 귀 전체를 다시 한번 2~3번 겹치면서 털 방향대로 칠해줍니다. 1900번 색으로 귀둘레 형태를 살짝 그려주고, 귀 안쪽의 진한 부분은 힘을 더 주고 겹쳐 칠하면서 진하게 만들어줍니다.

13 색이 칠해지지 않은 얼굴 부분을 0020번 색으로 털 방향대로 2~3번 겹쳐 칠하고, 1900번 색으로 이마와 얼굴 옆, 볼, 입 부분을 여러 번 겹치면서 색을 칠해줍니다. 입 아래 그림자가 생기는 부분을 2100번 색으로 어둡게 칠해줍니다.

요크셔테리어는 눈, 코, 입을 제외한 부위가 긴 털로 덮여 있어서 형태가 정확하지 않고, 털 부분을 색칠할 때 선을 많이 겹치지 않으면 선들이 날카롭고 튀어 보여서 어색하게 표현될 수 있습니다.
요크셔테리어처럼 털이 많고 긴 강아지를 그릴 때는 털이 짧은 강아지를 그릴 때보다 훨씬 많은 선을 겹쳐서 칠하는 것이 포인트입니다. 힘을 빼고 과하다 싶을 정도로 겹치면서 그려주면 풍성하고 자연스러운 털을 표현할 수 있습니다.

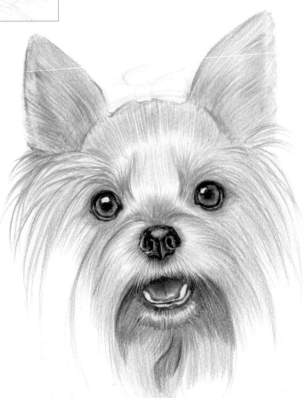

14 0020번 색으로 긴 털의 끝부분들을 칠하고 리본 위쪽의 털도 칠해줍니다. 2100번 색으로 얼굴의 어두운 부분들을 털 방향대로 여러 번 겹쳐서 좀 더 진하게 칠하고, 털의 밝은 곳을 제외한 모든 부분에 1900번 색을 더 여러 번 겹쳐서 색을 쌓아줍니다.

15 2120번 색으로 몸 부분을 털 방향대로 2~3번 겹쳐 칠하고, 얼굴의 털끝과 닿는 부분들을 2140번 색으로 조금 어둡게 칠해줍니다. 1500번과 1420번 색으로 머리 위 리본을 칠하고 1900번 색으로 얼굴 털 끝부분들을 털 방향대로 여러 번 칠한 다음, 2200번 색으로 이를 칠해줍니다.

16 지금까지 사용한 색연필들을 뾰족하게 깎고 날카롭고 짧은 선을 사용해 여러 번 겹치면서 얼굴 부분들을 진하고 세밀하게 표현해 줍니다.

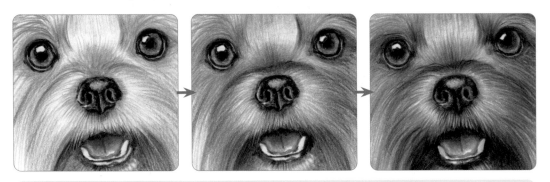

색이 겹쳐짐에 따라 튀는 선들이 부드러워지고 색이 진해지면서 입체감이 살아나며 털도 풍성하고 윤기 나게 표현됩니다.
색을 겹칠 때마다 필압을 점차 올리고 색연필도 조금씩 뾰족하게 깎으며 사용하는 것이 좋습니다.

17 화이트 페인트펜으로 눈, 코, 입
의 하이라이트를 그리고 이마와
코 주변 등의 밝은 털을 몇 가닥
씩 그려줍니다.

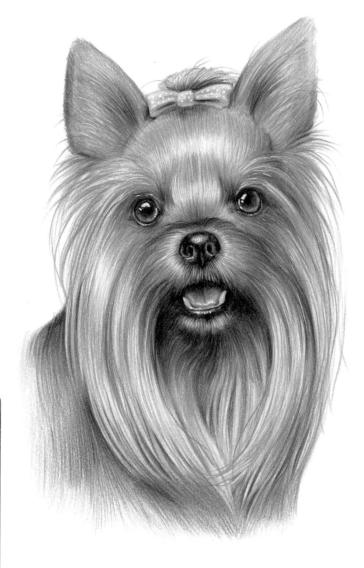

이번에는 고양이의 사랑스러운 모습을
스케치부터 색칠, 질감 표현까지 순서대로 차근차근 그려보겠습니다.

야옹~ 고양이 그리기

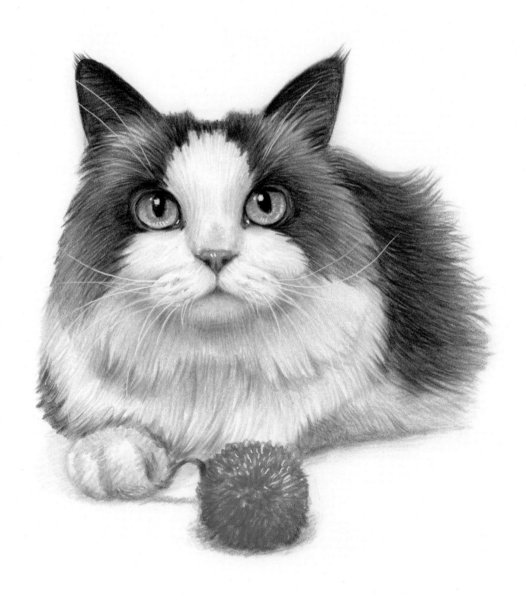

아름다운 눈동자 터키시앙고라

눈동자 색깔과 자연스러운 흰색 털이 매력적인 앙고라는 호기심이 많아 늘 바쁘게 탐색하죠.
영리하고 똑똑해서 사람과의 교감이 뛰어난 고양이입니다.

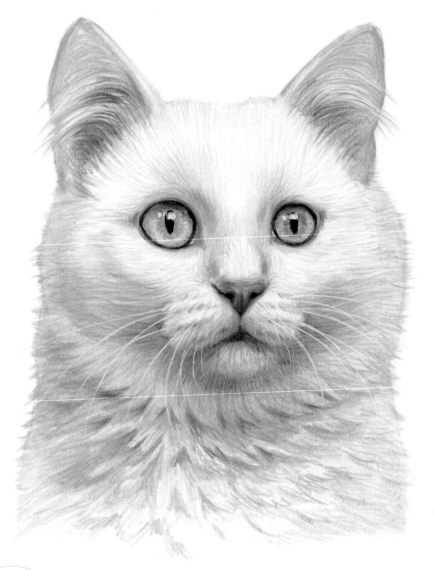

Drawing point 매력적인 오드 아이와 흰색 털의 표현

준비물 유성색연필 48색, 버킹포드 수채화 세목 A4, HB 연필, 떡지우개, 일반 지우개, 화이트 페인트펜

0700	0800	0810	0920	2000	2100	0300	0110	1310	1300	1200	1210	2200	2120	2140	2300

01 다양한 도형을 활용하여 외곽 형태를 그리고 기울기와 비례를 활용하여 눈, 코, 입의 위치를 잡아줍니다.

02 얼굴 형태를 세부적으로 다듬고 눈, 코, 입을 자세히 그려줍니다.

03 지우개로 불필요한 보조선들을 지우고, 떡지우개로 스케치의 흑연 가루를 제거해 채색을 준비합니다.

흰색 털을 가진 강아지와 고양이는 털의 색상이 연하게 칠해지기 때문에 스케치에 사용한 연필 선과 흑연 가루를 거의 보이지 않을 정도로 최대한 많이 제거해야 깔끔하게 채색할 수 있습니다.

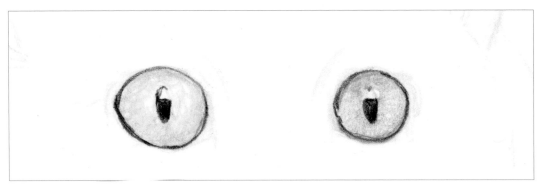

04 하이라이트를 비워두고 2300번 색으로 동공과 눈의 라인을 그려줍니다. 왼쪽 눈의 홍채는 0110번 색으로, 오른쪽 눈의 홍채는 1300번 색으로 2~3번 겹쳐 칠해줍니다.

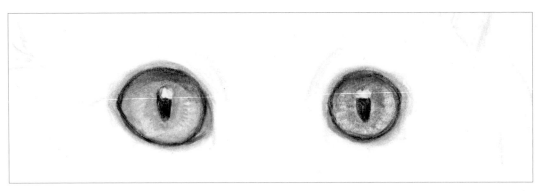

05 1200번과 1210번 색으로 오른쪽 파란색 눈의 윗부분을 조금 더 진하게 칠하고, 2100번과 0300번 색으로 왼쪽 노란색 눈의 윗부분을 진하게 표현해 줍니다. 0700번 색으로 눈 주변의 눈꺼풀 부분을 칠해줍니다.

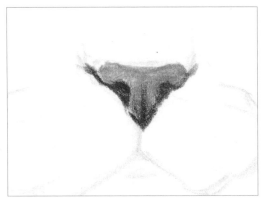

06 2000번 색으로 콧구멍과 코의 진한 라인을 칠하고 0800번 색으로 코 전체를 칠해줍니다.

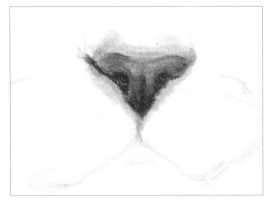

07 0810번 색으로 콧구멍 바로 윗부분을 진하게 칠해서 코의 명암을 표현해 주고 0700번 색으로 코 주변을 칠해줍니다.

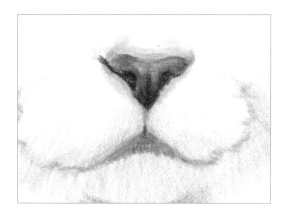

08 2140번 색으로 입의 라인과 입의 그림자, 턱의 그림자를 칠하고 2120번 색으로 입의 어두운 부분을 털 방향대로 여러 번 겹쳐 칠해줍니다.

09 0700번 색으로 귀를 털 방향대로 2~3번 겹쳐 칠해줍니다. 이때 귀 중간 부분은 선의 간격을 넓혀서 빈 부분이 남도록 칠해줍니다.

10 2200번 색으로 귀둘레를 칠하고, 2000번과 0920번 색을 번갈아 사용하면서 귓속을 살짝 진하게 표현해 줍니다.

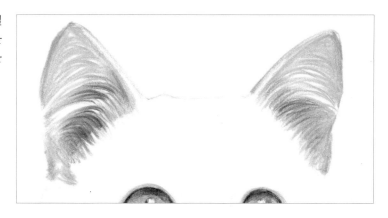

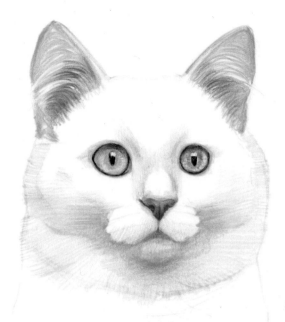

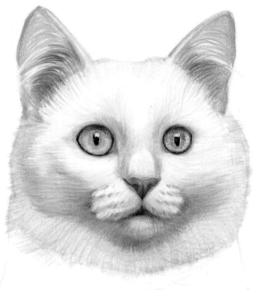

11 2200번과 2120번 색을 번갈아 사용하면서 옆면과 아 랫면 부분을 털 방향대로 여러 번 겹쳐 얼굴의 명암 을 표현해 줍니다. 2120번 색은 눈, 코, 입의 주변에 조금 더 사용하고 2200번 색은 주로 얼굴의 외곽 부 분에 사용합니다.

12 2200번 색으로 얼굴의 윗부분도 털 방향대로 칠하면 서 명암을 표현해 줍니다. 2140번 색으로 얼굴 아랫 부분의 어두운 부분을 조금 더 진하게 칠하고, 여러 번 더 겹쳐 음영을 표현하면서 풍부한 털의 느낌을 만들어줍니다.

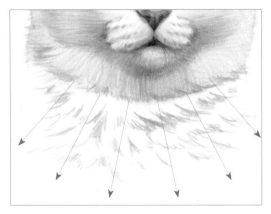

13 2120번 색으로 가슴 털의 방향을 확인하면서 모양을 잡아줍니다.

14 2120번과 2200번 색으로 힘을 약하게 주고 털 방향 대로 여러 번 겹치면서 가슴 부분의 명암을 표현해 줍니다.

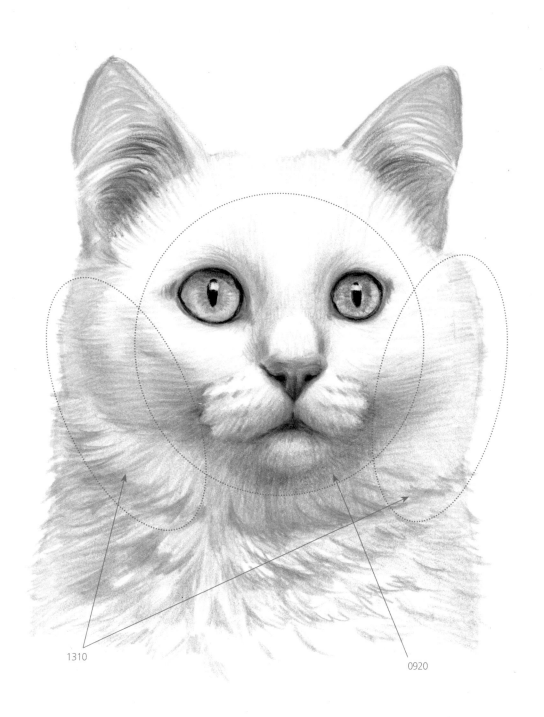

1310

0920

15 0920번 색으로 힘을 약하게 주고 눈, 코, 입 주변을 살짝 칠해줍니다. 1310번 색으로 힘을 약하게 주고 양 볼의 어두운 부분을 살짝 칠해서 색감을 풍부하게 만들어줍니다.

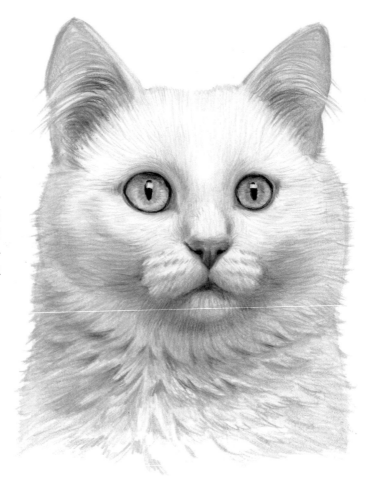

16 지금까지 사용한 색연필들을 뾰족하게 깎은 후 날카롭고 짧은 선으로 눈, 코, 입의 질감을 진하고 세밀하게 표현하고, 짧은 선을 사용하여 세밀한 털의 질감을 표현해 줍니다.

세밀한 묘사 전

세밀한 묘사 후

17 화이트 페인트펜으로 눈의 하이라이트와 귀의 흰색 털을 그려줍니다. 양 볼의 흰 수염도 뿌리부터 바깥쪽 방향으로 여러 가닥을 그려줍니다.

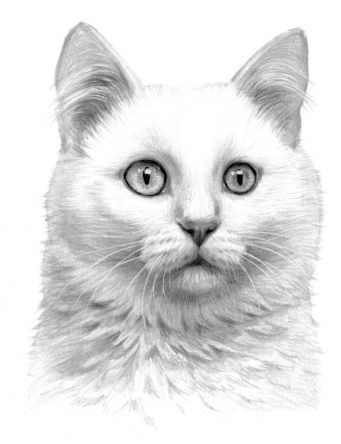

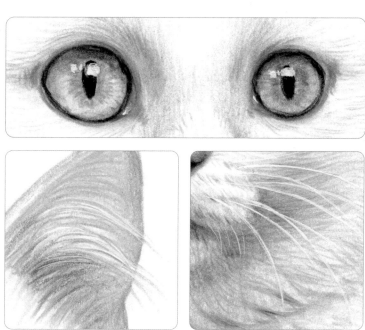

올 블랙의 흑표범 봄베이

짙은 검은색 털로 마치 인도의 흑표범이 연상된다고 하여 이름 붙여진 봄베이. 성격이 차분하고 우호적이며
머리가 좋은 탓에 어떤 환경에도 잘 적응하고 다른 동물들과도 잘 지내는 고양이입니다.

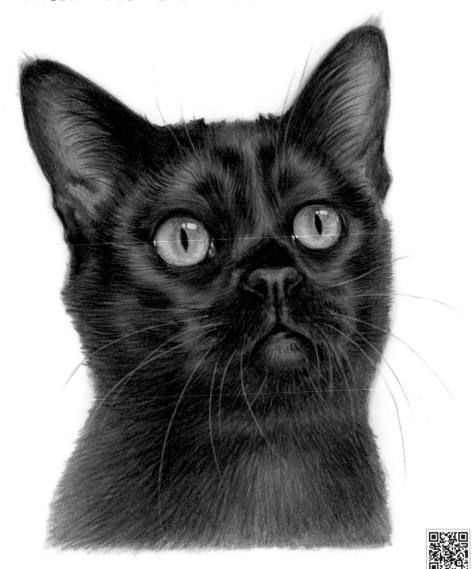

Drawing point 윤기 나는 올 블랙의 털 표현

준비물 유성색연필 48색, 버킹포드 수채화 세목 A4, HB 연필, 떡지우개, 일반 지우개, 화이트 페인트펜, 블렌더펜

| 0700 | 0100 | 1900 | 1130 | 1310 | 2100 | 2200 | 2140 | 2300 | 2400 |

01 다양한 도형을 활용하여 외곽 형태를 그리고 기울기와 비례를 활용하여 눈, 코, 입의 위치를 잡아줍니다.

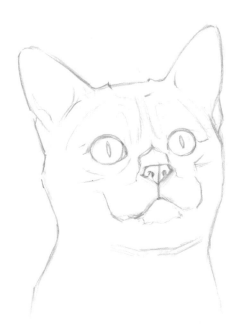

02 얼굴 형태를 세부적으로 다듬고 눈, 코, 입을 자세히 그려줍니다.

03 지우개로 불필요한 보조선들을 지우고, 떡지우개로 스케치의 흑연 가루를 제거해 채색을 준비합니다.

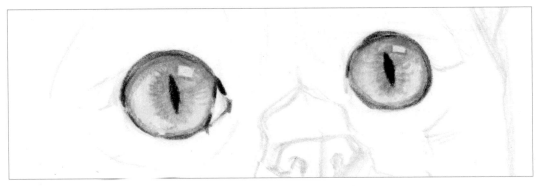

04 2300번 색으로 동공과 눈의 라인을 그려줍니다. 0100번 색으로 하이라이트를 제외한 홍채 전체를 칠하고, 1900번 색으로 홍채의 무늬대로 진한 부분을 칠해줍니다.

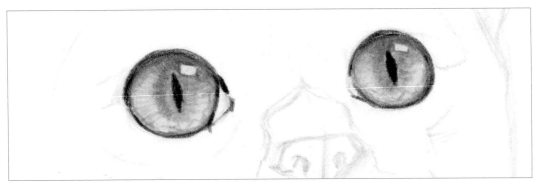

05 2100번 색으로 눈동자의 윗부분을 좀 더 어둡게 칠하고, 홍채 무늬도 1900번 색을 더 겹쳐서 진하게 표현해 줍니다.

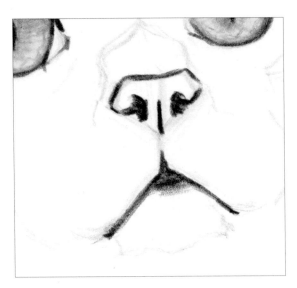

06 2300번 색으로 콧구멍을 칠하고 코의 라인, 입의 라인을 그려줍니다.

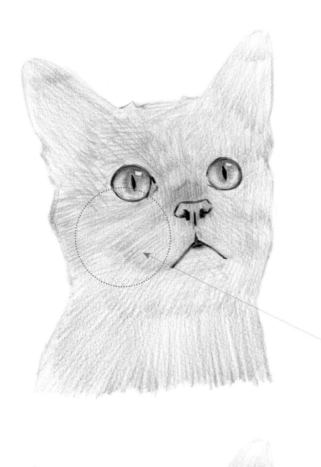

07 눈을 제외한 전체 부분을 2140번 색으로 힘을 빼고 2~3번 겹쳐서 칠해줍니다. 여러 방향으로 칠해도 되지만 털의 방향을 미리 파악한 후 칠하는 것이 좋습니다.

짙은 색의 털 중에서도 특히 검은색 털, 더구나 털 전체가 검은색인 고양이를 그릴 때 만약 흰 종이 위에 그대로 그리게 되면 원하는 만큼의 검은색이 나오기 어렵고 시간도 오래 걸립니다. 그럴 때는 밑색을 어느 정도 칠한 후 블렌더펜으로 밑색을 고르게 펴서 종이 자체의 색을 회색 톤으로 만들고 그림을 시작하는 것이 효율적입니다.

블렌더펜 사용 전

블렌더펜 사용 후

08 종이 위에 칠한 2140번 색을 블렌더펜으로 고르게 펴줍니다. 이때 눈과 코, 입 라인은 피해서 블렌더펜을 사용해 줍니다.

09 2300번 색으로 눈, 코, 입 주변을 털 방향대로 칠하면서 모양을 잡아줍니다.

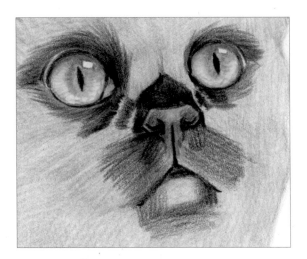

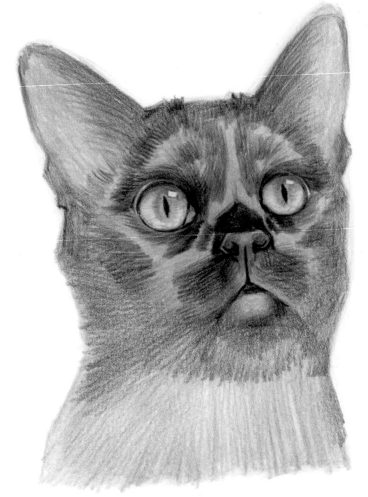

10 2300번 색으로 얼굴의 나머지 부분과 귀 부분을 털 방향대로 칠해줍니다. 1310번 색으로 눈, 코, 입 주변의 밝은 곳을, 0700번 색으로 귀와 입 아랫부분을 칠해줍니다.

11 2300번 색으로 목과 몸 부분을 더 칠한 후, 2140번 색으로 전체를 블렌딩하면서 밑에 칠해진 2300번 색을 부드럽고 차분하게 만들어줍니다.

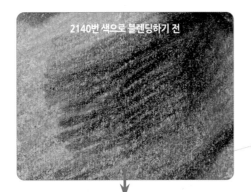

2140번 색으로 블렌딩하기 전

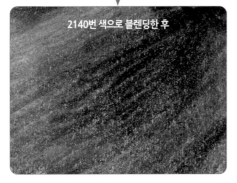

2140번 색으로 블렌딩한 후

강아지나 고양이의 검은색 털은 갈색이나 흰색 계열의 털보다 윤기 있어 보이는 특징이 있습니다. 윤기 나는 털의 질감을 표현하려면 블렌딩이 필수인 만큼 진한 색을 칠하고 연한 색으로 비비면서 블렌딩하는 작업을 몇 번 반복해야 합니다.
진한 색 → 연한 색(블렌딩) → 진한 색 → 연한 색(블렌딩) → 진한 색…

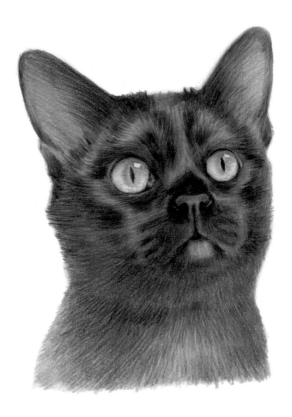

12 진한 부분은 2300번 색으로, 밝은 부분은 2200번 색으로, 중간 밝기인 부분은 2140번 색으로 더 겹쳐 칠해서 전체 색감을 진하고 어둡게 만들어줍니다.

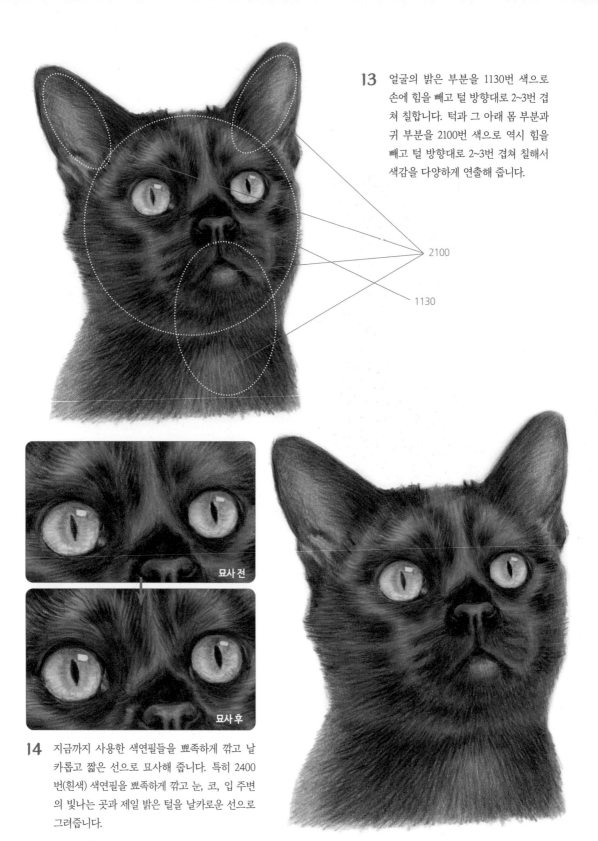

13 얼굴의 밝은 부분을 1130번 색으로 손에 힘을 빼고 털 방향대로 2~3번 겹쳐 칠합니다. 턱과 그 아래 몸 부분과 귀 부분을 2100번 색으로 역시 힘을 빼고 털 방향대로 2~3번 겹쳐 칠해서 색감을 다양하게 연출해 줍니다.

2100

1130

묘사 전

묘사 후

14 지금까지 사용한 색연필들을 뾰족하게 깎고 날카롭고 짧은 선으로 묘사해 줍니다. 특히 2400번(흰색) 색연필을 뾰족하게 깎고 눈, 코, 입 주변의 빛나는 곳과 제일 밝은 털을 날카로운 선으로 그려줍니다.

15 화이트 페인트펜을 사용하여 눈의 하이라이트를 표현하고, 2400번(흰색) 색연필을 뾰족하게 깎은 후 수염을 그려줍니다. 얼굴 밖으로 나온 수염은 2200번 색으로 표시가 나게 살짝 그려줍니다.

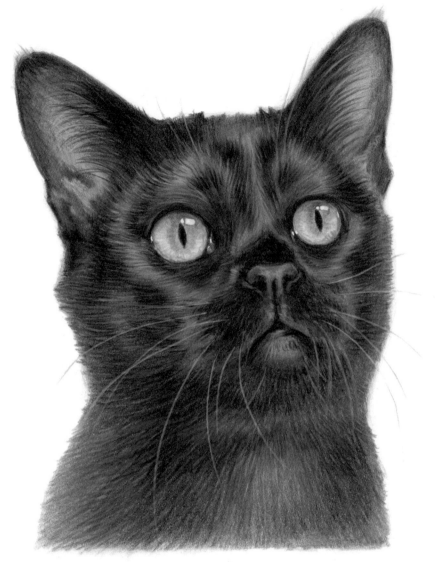

대표적인 개냥이 랙돌

길고 풍성한 털과 푸른 눈이 매력적인 랙돌은 도도하고 시크해 보이는 외모와는 달리 대표적인 '개냥이'로
사람을 잘 따르고 애교가 많은 다정다감한 고양이입니다.

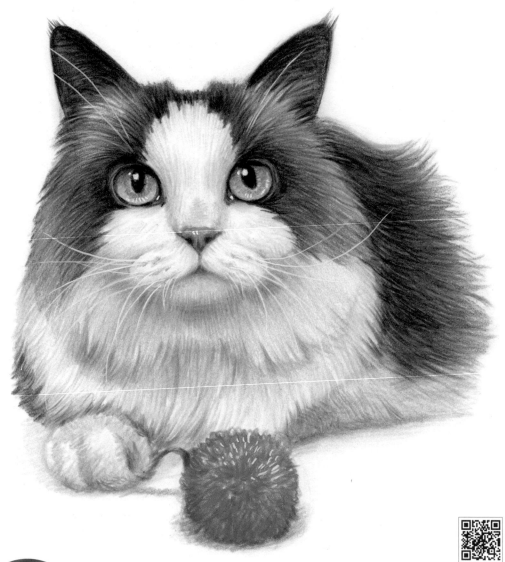

Drawing point 투명하고 파란 눈동자와 길고 풍성한 털 표현

준비물 유성색연필 48색, 버킹포드 수채화 세목 A4, HB 연필, 떡지우개, 일반 지우개, 화이트 페인트펜, 블렌더펜

0700	0800	0810	0900	0920	2000	2100	1310	1400	1200	2200	2120	2140	2300

01 긴 선과 다양한 도형을 활용하여 외곽 형태를 그리고 기울기와 비례를 활용하여 눈, 코, 입의 위치를 잡아줍니다.

02 얼굴 형태를 세부적으로 다듬고 눈, 코, 입을 자세히 그려줍니다.

03 지우개로 불필요한 보조선들을 지우고, 떡지우개로 스케치의 흑연 가루를 제거해 채색을 준비합니다.

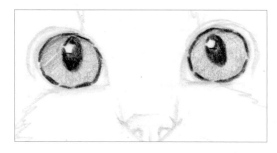

04 2300번 색으로 눈의 라인을 그린 다음 하이라이트를 비워두고 동공을 칠해줍니다. 1400번 색으로 홍채를 연하게 칠합니다.

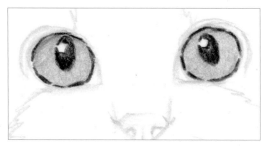

05 홍채 부분에 칠한 1400번 색을 블렌더펜을 사용하여 넓고 고르게 펴줍니다.

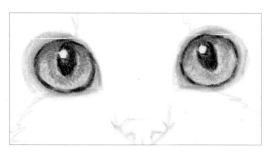

06 1200번 색으로 눈동자 위쪽 부분을 진하게 칠해서 투명한 느낌을 표현하고 1400번 색으로 홍채의 무늬를 그려줍니다. 눈동자의 주변을 0700색으로 칠해줍니다.

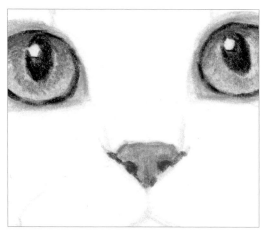

07 2000번 색으로 콧구멍과 코의 라인을 그리고 0800번 색으로 코 전체를 칠해줍니다.

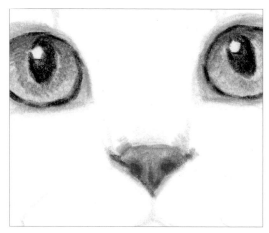

08 0810번 색으로 코 아랫부분을 칠해서 명암을 표현하고 0700번 색으로 코 주변을 칠해줍니다. 콧등 부분은 1310번 색으로 살짝 칠해줍니다.

09 0920번 색으로 입의 중앙 부분을 칠하고 2120번 색으로 입 라인과 턱 부분을 칠해줍니다.

10 2200번 색으로 입의 옆과 아랫부분을 털 방향대로 여러 번 겹쳐 칠해서 명암 표현을 하고, 2140번 색으로 수염이 나오는 부분과 입 라인을 조금 더 어둡게 칠해줍니다.

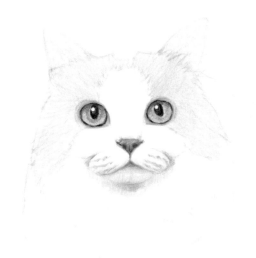

11 얼굴과 귀의 진한 털 부분을 0700번 색으로 털 방향대로 여러 번 겹쳐 칠한 후, 같은 방법으로 2200번 색을 겹쳐 칠해줍니다.

12 2100번 색으로 털 방향인 얼굴 안쪽에서 바깥쪽으로 여러 번 겹치면서 진하게 칠해줍니다.

13 2100번 색으로 귀 부분도 털 방향대로 여러 번 겹쳐 진하게 칠해줍니다. 귀둘레는 2300번 색을 덧칠해서 조금 더 진하게 만들어줍니다.

14 2200번 색으로 얼굴과 목의 흰색 털 부분을 털 방향대로 여러 번 겹쳐 칠하고, 입 아래쪽부터 목의 어두운 부분은 2120번 색을 덧칠해서 조금 더 진하게 만들어줍니다.

15 2200번 색으로 가슴 털 부분을 털 방향대로 여러 번 겹쳐 칠하고, 아래쪽 어두운 부분은 2140번 색을 겹쳐서 어둡게 칠해줍니다.

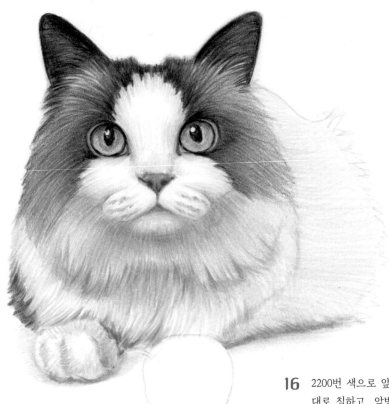

16 2200번 색으로 앞발과 몸의 뒷부분을 털 방향대로 칠하고, 앞발의 발가락은 2120번 색으로 구분해 줍니다. 앞발과 몸의 그림자는 2140번과 2200번 색으로 칠해줍니다.

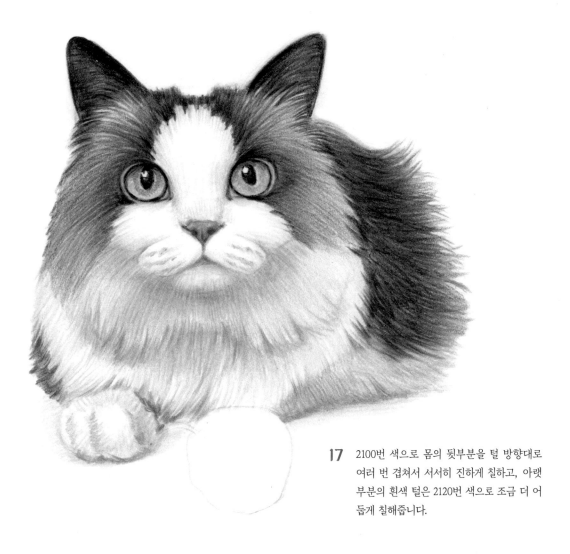

17 2100번 색으로 몸의 뒷부분을 털 방향대로 여러 번 겹쳐서 서서히 진하게 칠하고, 아랫 부분의 흰색 털은 2120번 색으로 조금 더 어 둡게 칠해줍니다.

18 0810번 색으로 질감을 표현하면서 장난감 전체에 색 을 칠해줍니다.

19 위쪽의 밝은 부분은 0800번 색으로 칠하고 옆면과 아랫면의 어두운 부분은 0900번 색으로, 그림자와 끈은 2140번 색으로 칠해줍니다.

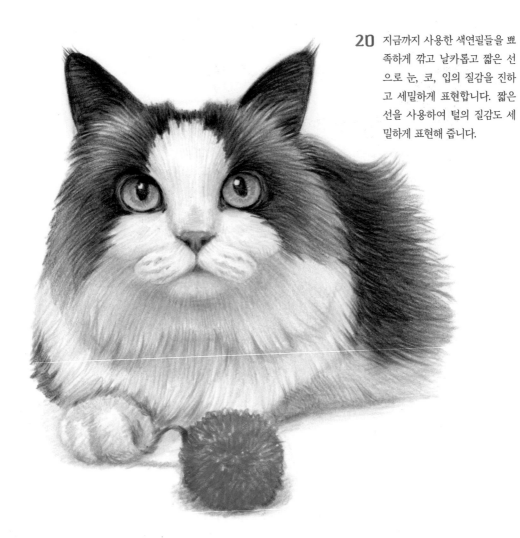

20 지금까지 사용한 색연필들을 뾰족하게 깎고 날카롭고 짧은 선으로 눈, 코, 입의 질감을 진하고 세밀하게 표현합니다. 짧은 선을 사용하여 털의 질감도 세밀하게 표현해 줍니다.

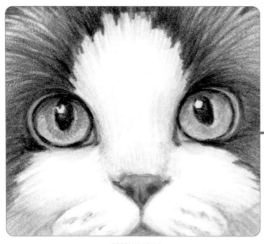

세밀한 묘사 전

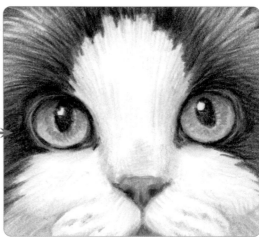

세밀한 묘사 후

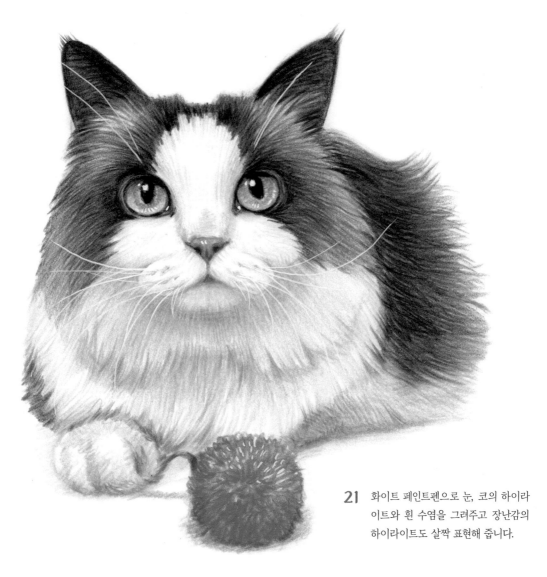

21 화이트 페인트펜으로 눈, 코의 하이라
이트와 흰 수염을 그려주고 장난감의
하이라이트도 살짝 표현해 줍니다.

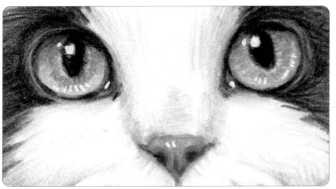

개성적인 이목구비 이그조틱 쇼트 헤어

동그란 얼굴과 납작한 코가 귀여운 개성적인 외모의 이그조틱 쇼트 헤어는
조용하고 경계심이 낮으며 다정다감한 성격의 고양이입니다.

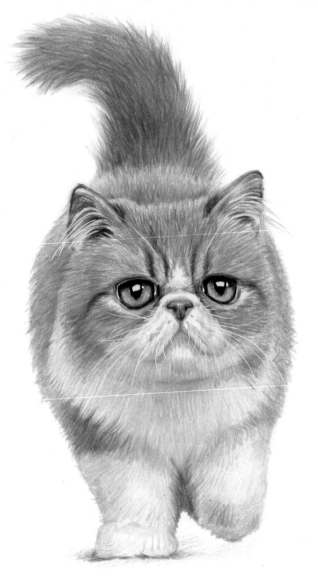

Drawing point 개성적인 눈, 코, 입의 표현

준비물 유성색연필 48색, 버킹포드 수채화 세목 A4, HB 연필, 떡지우개, 일반 지우개, 화이트 페인트펜

0020	0300	1850	0700	0800	0810	1900	1920	2000	2100	0920	2200	2120	2140	2300

01 긴 선과 다양한 도형을 활용하여 외곽 형태 그리고 기울기와 비례를 활용하여 눈, 코, 입의 위치를 잡아줍니다.

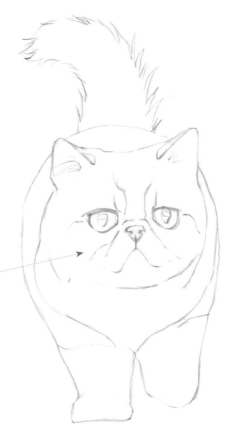

02 형태를 세부적으로 다듬고 이그조틱 쇼트 헤어의 눈, 코, 입 특징을 자세히 그려줍니다.

03 지우개로 불필요한 보조선들을 지우고, 떡지우개로 스케치의 흑연 가루를 제거해 채색을 준비합니다.

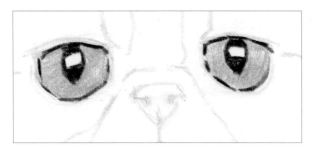

04 2300번 색으로 눈의 라인을 그린 다음 하이라이트를 비워두고 동공을 칠한 뒤 0300번 색으로 홍채를 2~3번 겹쳐 칠해줍니다.

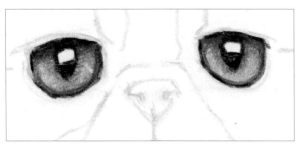

05 1920번 색으로 눈의 안쪽 라인과 동공 옆의 홍채 부분을 조금 어둡게 칠하고 눈 위쪽은 더 두툼하게 칠해줍니다.

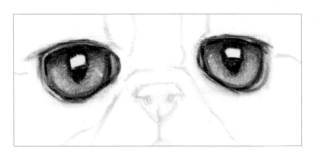

06 0700번 색으로 눈 주변을 칠한 다음 2100번 색으로 눈꺼풀의 라인을 그리고 살짝 칠해줍니다.

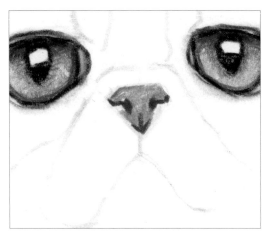

07 2000번 색으로 콧구멍과 코의 라인을 그리고 0800번 색으로 코 전체를 칠해줍니다.

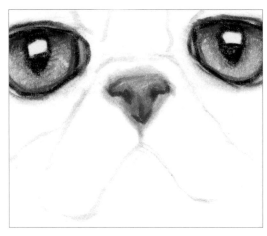

08 0810번 색으로 코의 아랫부분을 진하게 칠해서 명암을 표현하고 0700번 색으로 코 주변을 칠해줍니다.

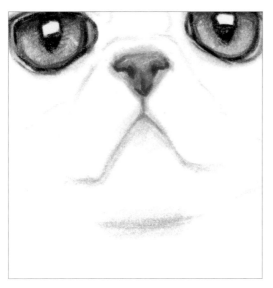

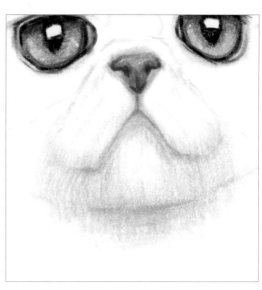

09 0700번 색으로 입 중앙에 위치한 라인을 넓게 칠하고 0920번 색으로 입 중앙 라인들을 칠한 다음 2120번 색으로 입꼬리 쪽 라인과 턱을 칠해줍니다.

10 2200번 색으로 볼의 옆과 입의 아랫부분을 털 방향대로 여러 번 겹쳐 칠해서 명암을 표현하고 2120번 색으로 수염이 나오는 부분을 표현해 줍니다.

11 0020번 색으로 얼굴과 귀둘레를 털 방향대로 힘을 빼서 여러 번 겹쳐 칠하고, 0700번 색으로 눈과 코 사이, 얼굴의 아래쪽, 귓속을 털 방향대로 2~3번 겹쳐 칠해줍니다.

12 1900번 색으로 얼굴의 갈색 털 부분과 무늬를 털 방향대로 여러 번 충분히 겹쳐서 서서히 진하게 칠하고, 귓속은 1920번 색으로 중간중간을 비워두면서 칠해줍니다.

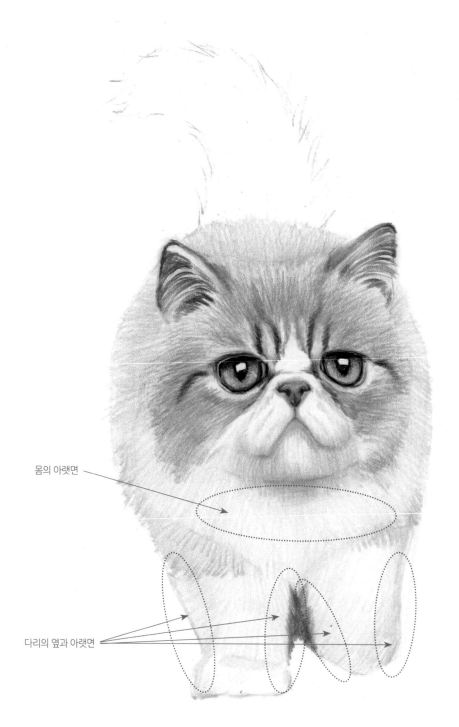

몸의 아랫면

다리의 옆과 아랫면

13 2200번 색으로 몸과 다리 전체를 털 방향대로 힘을 빼고 여러 번 겹쳐 칠하고, 몸의 갈색 털 부분에는 1850번 색을 털 방향대로 겹쳐서 칠해줍니다. 다리 사이의 어두운 부분은 2140번 색으로 진하게 칠하고, 몸의 아랫면과 다리의 옆과 아랫면은 2120번 색으로 살짝 더 어둡게 칠해서 명암을 표현해 줍니다.

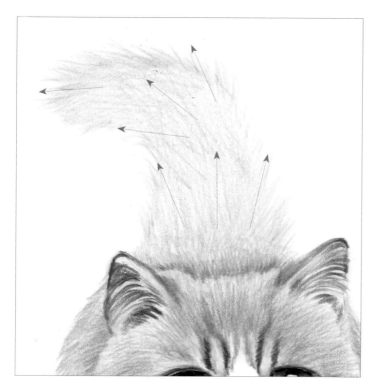

14 2200번 색으로 꼬리를 털 방향
대로 연하게 2~3번 겹쳐 칠하
고, 1850번 색으로 그 위를 같
은 방법으로 칠해줍니다.

15 1900번 색으로 꼬리의 색을 털
방향대로 여러 번 충분히 겹쳐
칠해줍니다. 꼬리 외곽 부분의
털이 자연스럽게 마무리되도록
안에서 바깥쪽 방향으로 선을
사용해 줍니다.

16 2100번 색으로 꼬리의 어두운 부분을 털 방향대로 힘을 빼고 살짝 칠하고, 2140번과 2200번 색으로 발 아래쪽 그림자를 칠해줍니다. 지금까지 사용한 색연필들을 뾰족하게 깎고 날카롭고 짧은 선을 사용하여 눈, 코, 입과 얼굴 위주로 진하고 세밀한 질감 표현을 해줍니다.

세밀한 묘사 전

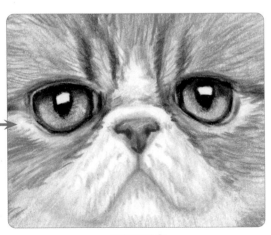

세밀한 묘사 후

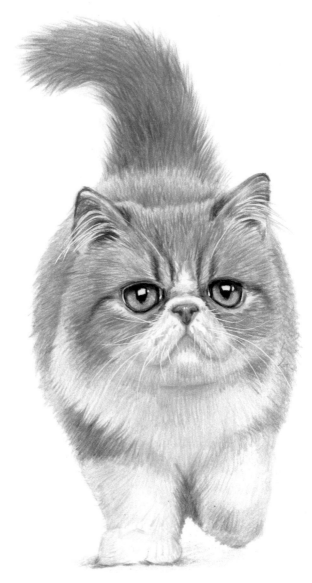

17 화이트 페인트펜을 사용하여 눈, 코의 하이라이트와 흰 수염, 귀의 흰색 털을 표현해 줍니다. 귀의 흰색 털이 귀 바깥으로 나오는 부분은 2200번 색으로 그려줍니다.

2200

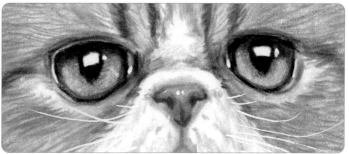

체형도 성격도 둥글둥글 스코티시 스트레이트

둥글둥글한 체형을 가진 귀여운 외모의 스코티시 스트레이트는 성격이 느긋하고 영리한 고양이입니다.
다른 고양이들보다 예민하지 않아 스트레스를 적게 받는 편이고
새로운 환경에 대한 적응력도 좋아 다른 반려동물과도 잘 지내곤 합니다.

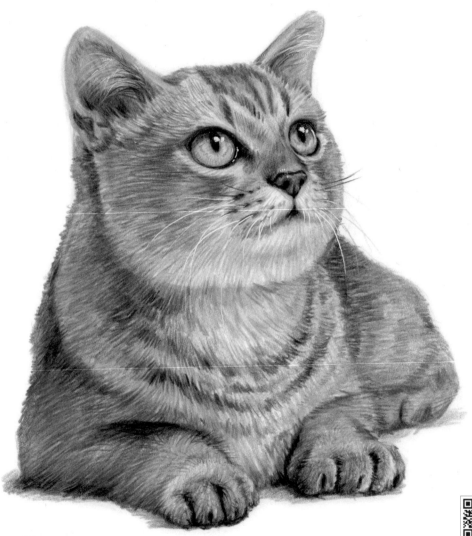

Drawing point 귀엽게 모은 앞발과 짧은 털의 표현

준비물 유성색연필 48색, 버킹포드 수채화 세목 A4, HB 연필, 떡지우개, 일반 지우개, 화이트 페인트펜

0020	0100	0110	1850	1840	0700	0800	1900	0920	2000	2100	1310	2200	2120	2140	2300	2400

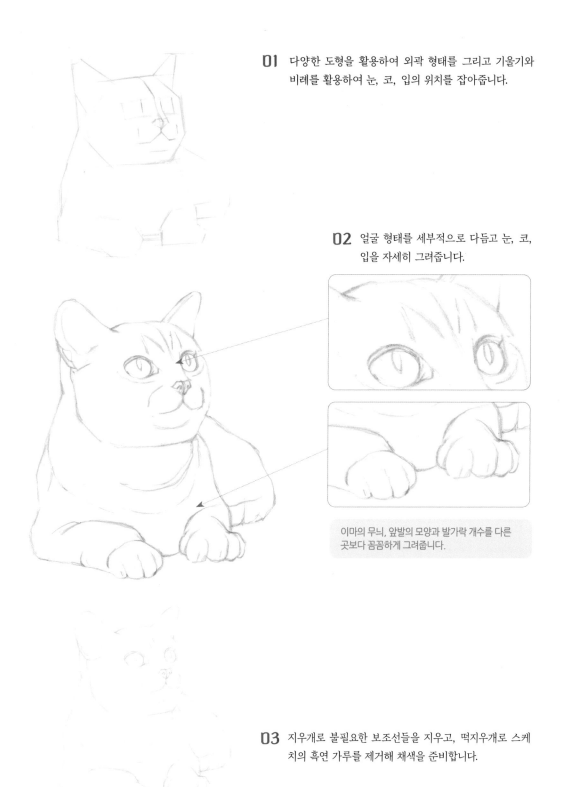

01 다양한 도형을 활용하여 외곽 형태를 그리고 기울기와 비례를 활용하여 눈, 코, 입의 위치를 잡아줍니다.

02 얼굴 형태를 세부적으로 다듬고 눈, 코, 입을 자세히 그려줍니다.

이마의 무늬, 앞발의 모양과 발가락 개수를 다른 곳보다 꼼꼼하게 그려줍니다.

03 지우개로 불필요한 보조선들을 지우고, 떡지우개로 스케치의 흑연 가루를 제거해 채색을 준비합니다.

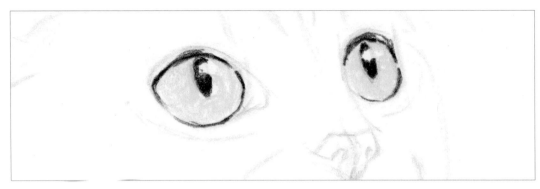

04 2300번 색으로 눈의 라인을 그린 다음 하이라이트를 비워두고 동공을 칠한 뒤, 0100번 색으로 홍채의 전체 면적을 칠해줍니다.

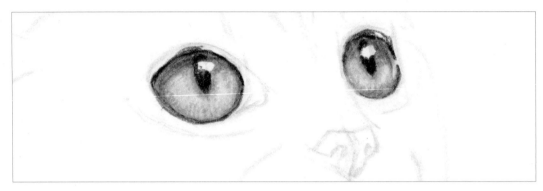

05 2100번 색으로 눈동자 윗부분의 어두운 부분을 칠하고 1900번과 0110번 색으로 눈동자 아랫부분과 홍채 무늬를 그려줍니다.

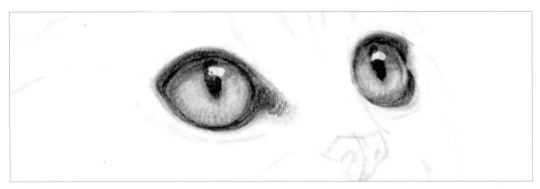

06 0700번 색으로 눈 주변을 칠하고 2100번 색으로 눈꺼풀을 칠해줍니다.

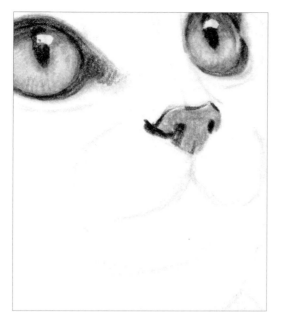

07 2300번 색으로 콧구멍과 코의 라인을 그리고 0800
번 색으로 코를 전체적으로 칠해줍니다.

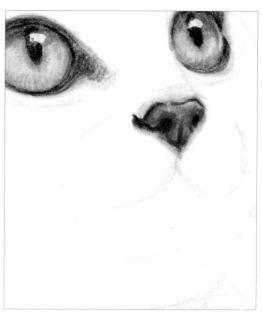

08 2000번 색으로 코의 아랫부분을 칠해서 입체적인 모
양을 만들어주고 1310번 색으로 콧등을 칠한 다음
0700번 색으로 코 주변을 살짝 칠해줍니다.

09 2300번 색으로 입 중앙의 제일 어두운 부분을 살
짝 칠하고 2140번 색으로 입의 라인을 그려줍니다.
2120번 색으로 입 주변과 턱 부분을 털 방향대로
2~3번 겹쳐 칠해줍니다.

10 2120번 색으로 양 볼에서 수염이 나오는 부분을 그려
주고 2200번 색으로 입 아랫부분부터 턱 아래까지를
털 방향대로 힘을 빼고 여러 번 겹쳐서 칠해줍니다.

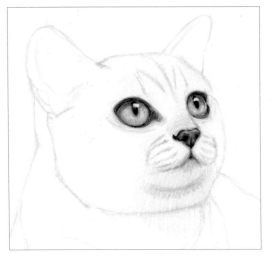

11 0020번 색으로 입 주변과 틱 아래쪽 부분을 제외한 얼굴 전체를 털 방향대로 힘을 빼고 여러 번 겹쳐 칠해줍니다.

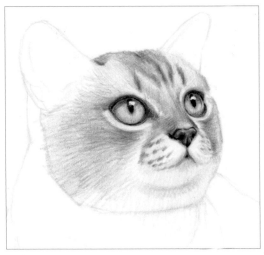

12 얼굴 갈색 털 부분에서 제일 밝은 곳을 제외한 부위를 1850번 색으로 털 방향대로 여러 번 겹치면서 충분히 칠해주고, 1840번 색으로 털색이 진한 부위인 이마 무늬와 양 볼의 수염이 나오는 부분, 눈 아래쪽의 진한 털 부분을 여러 번 겹치면서 서서히 진하게 칠해줍니다.

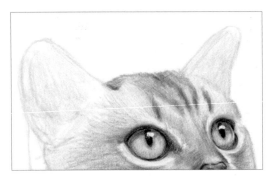

13 0700번 색으로 귀 아래쪽을, 0020번 색으로 귀 위쪽을 털 방향대로 2~3번 겹쳐 칠해줍니다.

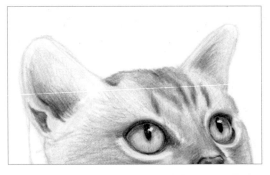

14 0920번 색으로 귀 안쪽 부분을 칠하고 2100번 색으로 귓속의 제일 어두운 부분을 칠해줍니다.

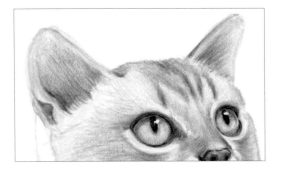

15 1850번과 1840번 색으로 귀둘레를 살짝 진하게 칠해서 귀의 라인을 강조해 줍니다.

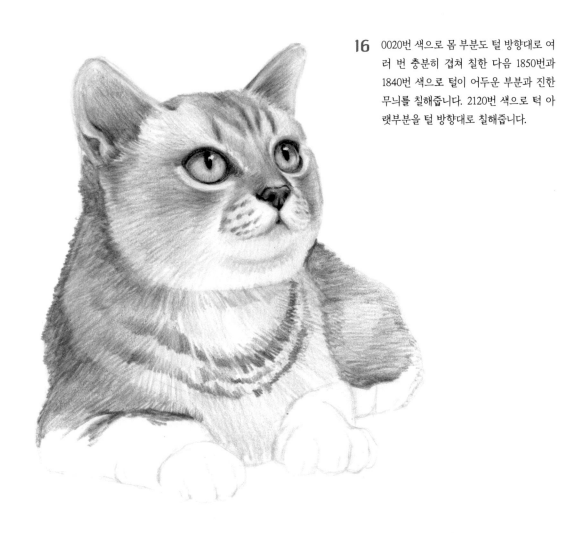

16 0020번 색으로 몸 부분도 털 방향대로 여러 번 충분히 겹쳐 칠한 다음 1850번과 1840번 색으로 털이 어두운 부분과 진한 무늬를 칠해줍니다. 2120번 색으로 턱 아랫부분을 털 방향대로 칠해줍니다.

17 2100번 색으로 몸과 발의 라인을 구분하고 발가락의 모양을 그려줍니다. 1850번과 1840번 색으로 다리 부분을 털 방향대로 여러 번 겹쳐 칠하고 발가락의 음영을 표현해서 입체감을 살려줍니다.

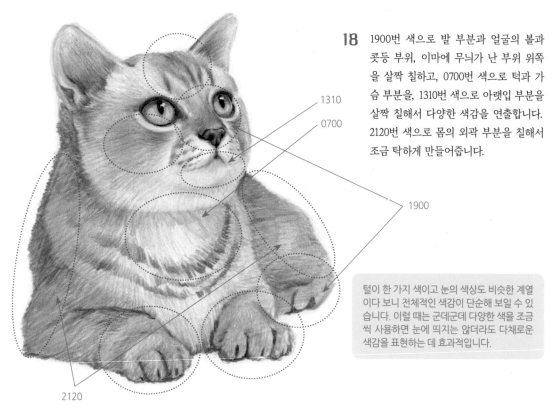

18 1900번 색으로 발 부분과 얼굴의 볼과 콧등 부위, 이마에 무늬가 난 부위 위쪽을 살짝 칠하고, 0700번 색으로 턱과 가슴 부분을, 1310번 색으로 아랫입 부분을 살짝 칠해서 다양한 색감을 연출합니다. 2120번 색으로 몸의 외곽 부분을 칠해서 조금 탁하게 만들어줍니다.

1310

0700

1900

2120

털이 한 가지 색이고 눈의 색상도 비슷한 계열이다 보니 전체적인 색감이 단순해 보일 수 있습니다. 이럴 때는 군데군데 다양한 색을 조금씩 사용하면 눈에 띄지는 않더라도 다채로운 색감을 표현하는 데 효과적입니다.

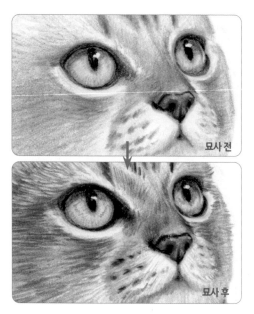

묘사 전

묘사 후

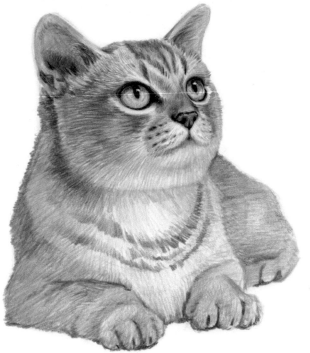

19 지금까지 사용한 색연필들을 뾰족하게 깎고 날카롭고 짧은 선으로 얼굴과 귀 부분의 털 질감을 좀 더 세밀하게 묘사해 줍니다.

20 몸과 발 부분도 얼굴과 마찬가지로 털의 질감을 세밀하게 묘사해 줍니다. 이때 다리와 몸이 만나는 경계선, 몸의 앞 부분과 뒷부분이 만나는 경계선, 몸의 외곽 라인들을 털의 질감이 느껴지게 다듬어줍니다. 바닥에 생긴 몸의 그림자는 2140번 색으로 칠해주고 제일 어두운 그림자는 2300번 색으로 조금만 덧칠해 줍니다.

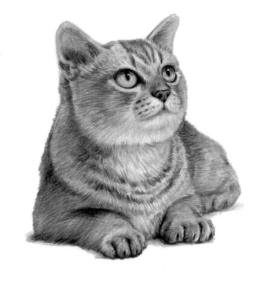

21 2400번(흰색) 색연필을 뾰족하게 깎고 강한 힘으로 귀의 흰색 털을 그린 다음, 그 위에 화이트 페인트펜으로 흰색 털을 추가로 그려줍니다. 눈, 코의 하이라이트와 양 볼의 흰 수염을 화이트 페인트펜으로 그리고 진한 수염은 2100번 색으로 그려줍니다.

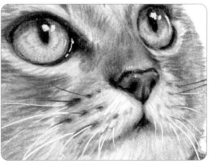

접힌 귀가 앙증맞은 스코티시 폴드

동그란 얼굴과 동그란 눈, 접힌 귀가 특징인 스코티시 폴드는 새로운 환경에 적응을 잘하는 편이고
순하고 상냥해서 사람과도 쉽게 친해지는 고양이입니다.

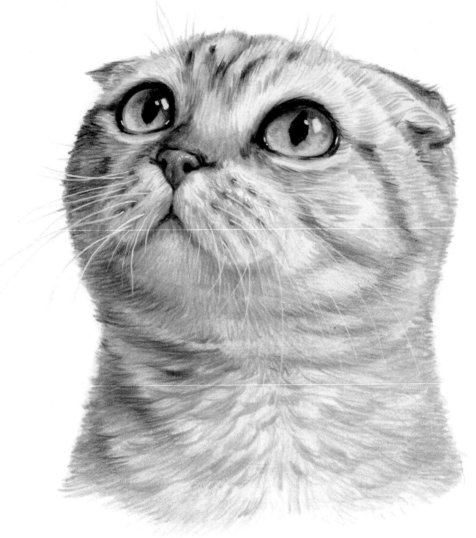

Drawing point 동그랗고 투명한 눈동자와 접힌 귀의 표현

준비물 유성색연필 48색, 버킹포드 수채화 세목 A4, HB 연필, 떡지우개, 일반 지우개, 화이트 페인트펜

| 0100 | 0700 | 0800 | 1920 | 1900 | 1840 | 2100 | 1610 | 2200 | 2120 | 2140 | 2300 |

01 긴 선과 다양한 도형을 활용하여 외곽 형태를 그리고 기울기와 비례를 활용하여 눈, 코, 입의 위치를 잡아줍니다.

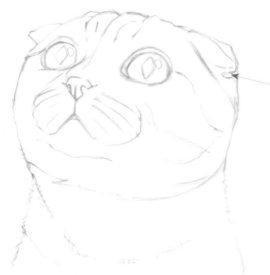

02 형태를 세부적으로 다듬고 눈, 코, 입의 형태도 자세히 그려줍니다. 이때 스코티시 폴드의 특징인 접힌 귀의 형태를 잘 확인하고 그려줍니다.

03 지우개로 불필요한 보조선들을 지우고, 떡지우개로 스케치의 흑연 가루를 제거해 채색을 준비합니다.

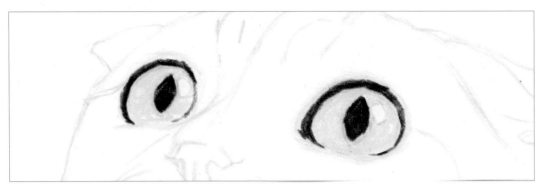

04 2300번 색으로 동공과 눈의 라인을 그린 다음 하이라이트를 비워두고 0100번 색으로 홍채를 칠해줍니다.

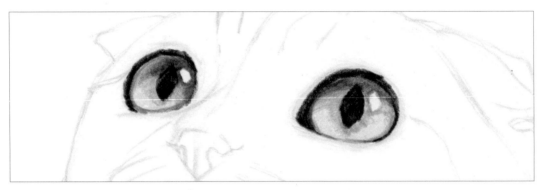

05 1900번 색으로 눈 라인의 안쪽을 한 번 더 그리고 눈동자의 중간 정도부터 제일 윗부분까지 서서히 진하게 칠해줍니다. 동공과 닿아 있는 홍채의 무늬도 칠하고 2100번 색으로 눈동자 윗부분을 조금 더 어둡게 칠해줍니다.

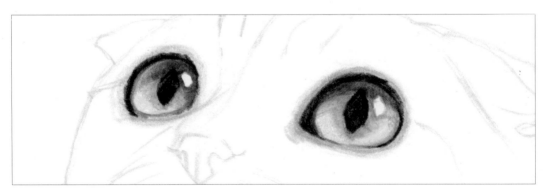

06 0700번 색으로 눈 주변을 칠해주고 1610번 색으로 동공 바로 옆의 홍채 부분을 덧칠해서 눈동자의 색감을 풍부하게 만들어줍니다.

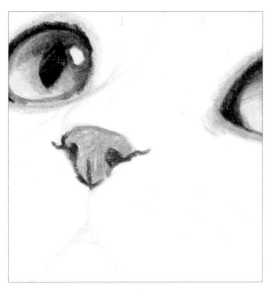

07 2100번 색으로 콧구멍과 코의 라인을 그려주고 0800 번 색으로 코 전체를 칠해줍니다.

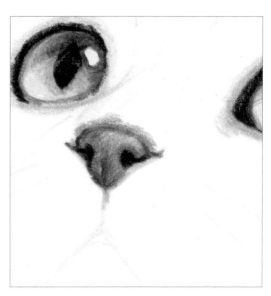

08 1920번 색으로 코의 아랫부분을 진하게 칠해서 명암을 표현하고 콧구멍은 2300번 색으로 덧칠해 줍니다. 코 주변 콧등은 2140번, 코 아랫부분은 0700번으로 살짝 칠해줍니다.

09 2300번 색으로 입 중앙의 가장 어두운 부분을 칠하고 2140번 색으로 입 라인을 털 방향대로 칠해줍니다.

10 2200번 색으로 입의 아랫부분을 털 방향대로 여러 번 겹쳐 칠하고 2120번 색으로 윗입과 아랫입이 만나는 부분, 턱과 목이 나뉘는 부분을 덧칠해서 조금 더 진하게 만들어줍니다.

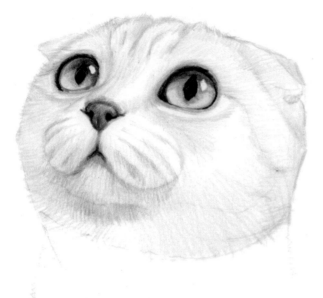

11 얼굴의 기본 색감을 2200번 색으로 힘
을 빼고 털 방향대로 여러 번 겹치면서
칠해주고, 명암이 생기는 옆면과 아랫
면들은 색연필을 더 많이 겹치면서 다
른 곳보다 진하게 표현해 줍니다.

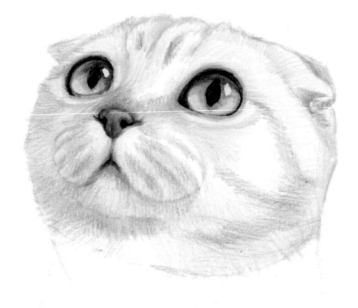

12 콧등과 양 볼, 귀와 얼굴의 무늬를
1900번 색으로 힘을 약하게 주고
살짝 덧칠해서 색을 입혀줍니다.

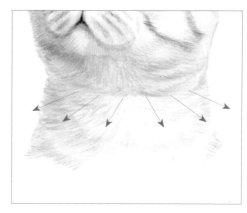

14 2200번 색으로 목의 털 방향을 잘 확인하면서
여러 번 충분히 겹쳐 칠해주고, 2120번 색으로
털의 진한 부분과 명암이 생기는 양 옆부분을
조금 더 겹쳐 칠하면서 진하게 표현해 줍니다.

13 2100번과 2140번 색으로 얼굴의 어둡고 진한 부분을
다시 여러 번 겹쳐 칠하면서 진하게 만들어줍니다.

15 목의 갈색 털 부분을 1840번과
1900번 색으로 겹쳐 칠해주고,
얼굴의 제일 밝은 곳을 제외한
목과 얼굴 전체를 2200번 색으
로 힘을 빼고 2~3번 겹쳐 칠해
서 털의 느낌을 부드럽고 풍성
하게 만들어줍니다.

16 지금까지 사용한 색연필들을 뾰족하게 깎고 날카롭고 짧은 선으로 얼굴과 귀 부분의 털 질감을 더욱 세밀하게 묘사해 줍니다.

세밀한 묘사 전

세밀한 묘사 후

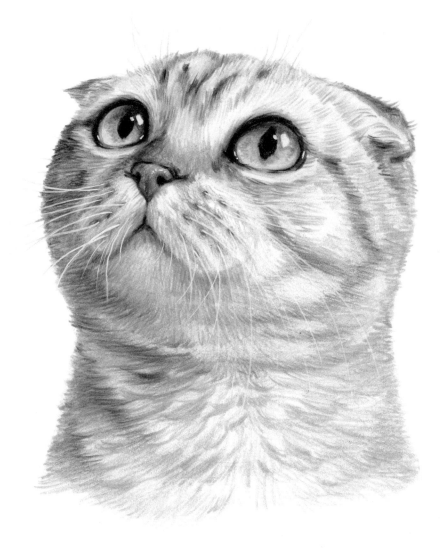

17 화이트 페인트펜으로 눈, 코의 하이라이트와 흰 수염을 표현하고 2200번 색으로 볼과 이마의
흰 수염이 얼굴 밖으로 나오는 부분을 그려줍니다.

고등어 무늬 코리안 쇼트 헤어

코리안 쇼트 헤어 중에서 갈색빛 나는 회색 바탕에 검은색 무늬가 고등어의 무늬와 닮아
고등어라고도 불리는 아이들은 다른 코리안 쇼트 헤어보다 자립심이 강하고 우직한 성격이지요.
친해지려면 시간이 필요하지만 한번 친해지면 오래 잘 지내는 고양이입니다.

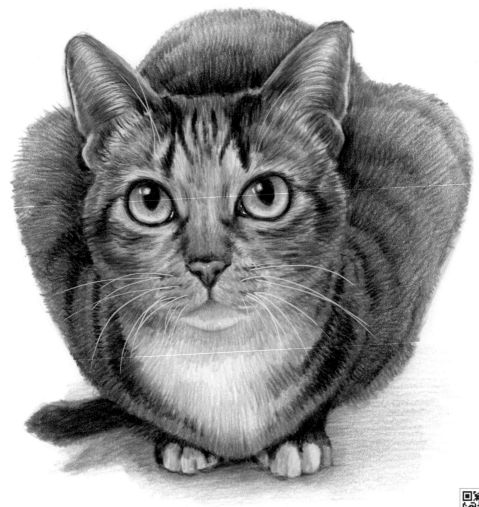

Drawing point 똘망똘망한 푸른 눈동자와 앉은 자세의 자연스러운 표현

준비물 유성색연필 48색, 버킹포드 수채화 세목 A4, HB 연필, 떡지우개, 일반 지우개, 화이트 페인트펜, 전동 지우개

0020	0700	0920	0800	1900	1920	1840	1850	2100	1600	1700	2200	2120	2140	2300

01 긴 선과 다양한 도형을 활용하여 외곽 형태를 그리고 기울기와 비례를 활용하여 눈, 코, 입의 위치를 잡아줍니다.

02 형태를 세부적으로 다듬고 눈, 코, 입의 형태를 자세히 그려줍니다. 이때 발과 꼬리, 몸이 만나는 부분은 자칫 어색해질 수 있으니 꼼꼼히 확인하면서 그려줍니다.

03 지우개로 불필요한 보조선들을 지우고, 떡지우개로 스케치의 흑연 가루를 제거해 채색을 준비합니다.

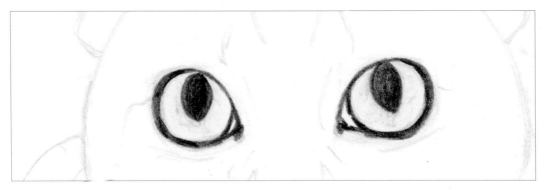

04 2300번 색으로 동공과 눈의 라인을 그리고 0020번 색으로 홍채를 2~3번 겹쳐 칠해줍니다.

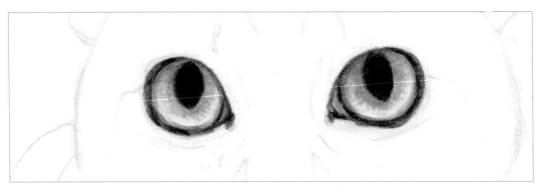

05 1700번 색으로 눈 라인의 안쪽을 라인을 따라 한 번 더 칠하고, 동공과 닿은 홍채 무늬와 눈동자의 어두운 부분을 그려줍니다. 1600번 색으로 눈동자 윗부분을 조금 더 어둡게 칠해줍니다.

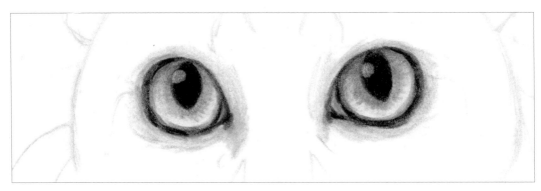

06 전동 지우개를 사용하여 눈동자의 하이라이트를 지우고 0700번 색으로 눈 주변을 칠해줍니다.

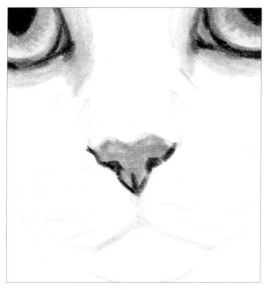

07 2300번 색으로 콧구멍과 코의 라인을 그려주고 0800번 색으로 코 전체를 칠해줍니다.

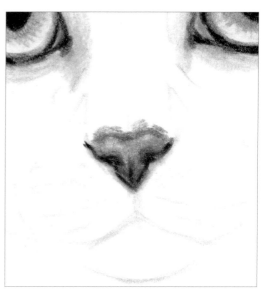

08 1920번 색으로 코의 아랫부분을 진하게 칠해서 명암을 표현합니다. 코 주변의 윗부분은 2140번 색으로, 아랫부분은 0700번 색으로 칠해줍니다.

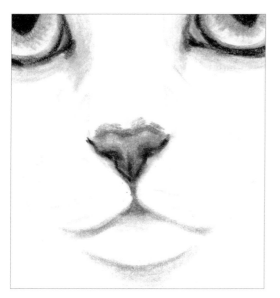

09 2140번 색으로 입의 라인과 턱의 위치를 칠해줍니다.

10 2200번 색으로 입과 턱의 아랫부분을 각각 털 방향대로 여러 번 반복해서 칠해줍니다. 1850번 색으로 양쪽 볼을 털 방향대로 2~3번 겹쳐 칠하고 수염이 나오는 부분을 2100번 색으로 그려줍니다.

11 0700번 색으로 귓속 부분과 귀 바깥쪽을 털 방향대로 칠하고, 1850번 색으로 귀 둘레 쪽을 털 방향대로 힘을 빼고 칠해 줍니다.

12 귓속의 어두운 부분을 0920번 색으로 털 방향을 생각하면서 2~3번 겹쳐 진하게 칠하고, 귀둘레 쪽의 진한 털 부분을 1840번 색으로 털 방향대로 칠해줍니다.

13 0020번 색으로 색이 칠해지지 않은 얼굴 전체를 2~3번 겹쳐서 털 방향대로 칠하고, 2300번 색으로 눈꼬리의 무늬와 이마의 무늬를 칠해줍니다.

14 1850번 색으로 얼굴의 털 방향을 잘 확인하면서 힘을 빼고 여러 번 겹치면서 칠해줍니다.

15 2100번 색으로 힘을 빼고 얼굴의 진한 털 부분을 충분히 여러 번 겹치면서 서서히 진하게 칠해줍니다. 귓속도 조금 더 진하게 칠하고 귀둘레의 모양도 자연스럽게 다듬어줍니다.

16 얼굴의 검은색 무늬와 주변을 2140번 색으로 덧칠하고, 1900번 색으로 콧등과 양 볼 부분을 덧칠해서 색감을 풍부하게 만들어줍니다.

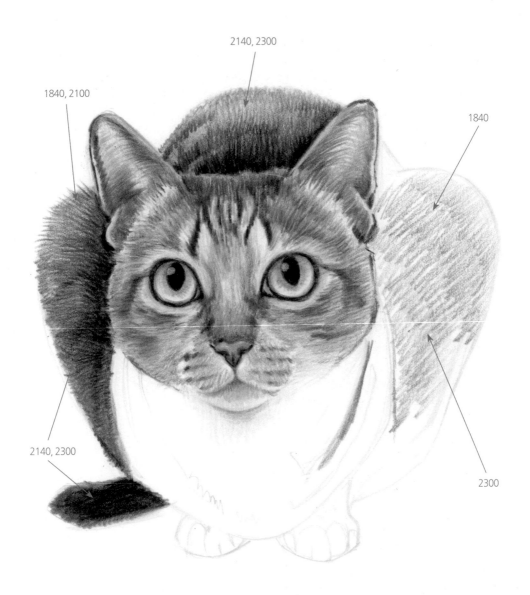

2140, 2300

1840, 2100

1840

2140, 2300

2300

17 몸의 뒷부분은 2140번 색으로 털 방향대로 칠하고, 진한 부분은 2300번 색으로 칠해줍니다. 몸의 양쪽 옆부분 중 위쪽은 1840번 색으로 힘을 빼고 털 방향대로 칠하고, 아랫부분은 2140번 색으로 털 방향대로 칠합니다. 몸의 옆부분 중 1840번 색으로 칠한 부분의 진한 털은 2100번 색으로 칠하고, 2140번 색으로 칠한 부분의 진한 털은 2300번 색으로 칠해줍니다. 꼬리는 2300번 색으로 칠한 후 2140번 색으로 겹쳐 비비면서 블렌딩을 합니다.

몸은 얼굴의 눈, 코, 입처럼 확실히 구분되는 부분이 없어서 털 느낌만으로 각 부분을 표현해야 합니다. 털이 많은 부분이다 보니 다른 곳보다 색연필을 겹쳐 칠하는 횟수가 훨씬 많아야 하며, 많이 겹치는 만큼 필압을 약하게 해야 부드럽고 풍성한 털의 느낌을 잘 표현할 수 있습니다.

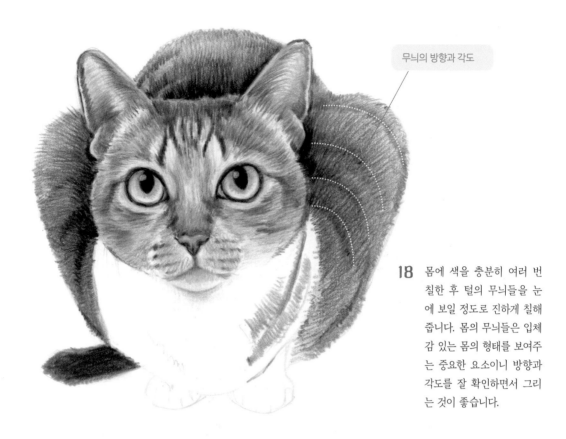

무늬의 방향과 각도

18 몸에 색을 충분히 여러 번 칠한 후 털의 무늬들을 눈에 보일 정도로 진하게 칠해 줍니다. 몸의 무늬들은 입체감 있는 몸의 형태를 보여주는 중요한 요소이니 방향과 각도를 잘 확인하면서 그리는 것이 좋습니다.

19 2200번 색으로 앞가슴의 흰색 털 부분을 털 방향대로 여러 번 겹쳐 칠하고, 1840번 색으로 갈색 털 부분을 같은 방법으로 칠해줍니다. 앞 발 부분도 2200번 색으로 전체적으로 칠합니다.

20 2300번과 2100번 색으로 앞가슴의 진한 털 부분을 칠하고 2300번 색으로 앞발의 검정 털 부분을 칠해 줍니다. 2140번과 2120번 색으로 앞발의 발가락을 구분해 주고 그림자를 칠해줍니다.

21 지금까지 사용한 색연필들을 뾰족하게 깎고 날카롭고 짧은 선으로 눈, 코, 입의 질감을 진하고 세밀하게 표현합니다. 짧은 선을 사용하여 세밀한 털의 질감도 표현해 줍니다.

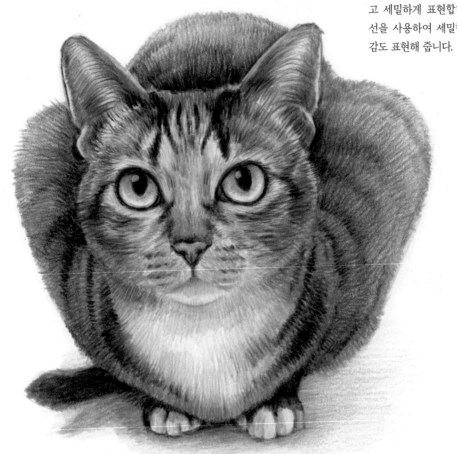

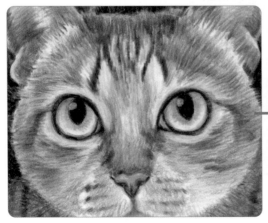

세밀한 묘사 전

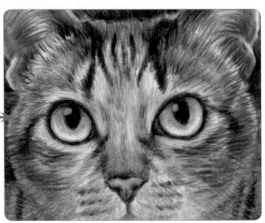

세밀한 묘사 후

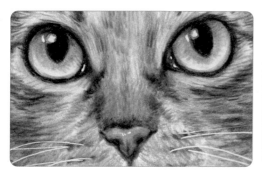

22 화이트 페인트펜으로 눈, 코의 하이라이트와 흰 수염을 그려주고 귀의 흰색 털도 살짝 표현해 줍니다.

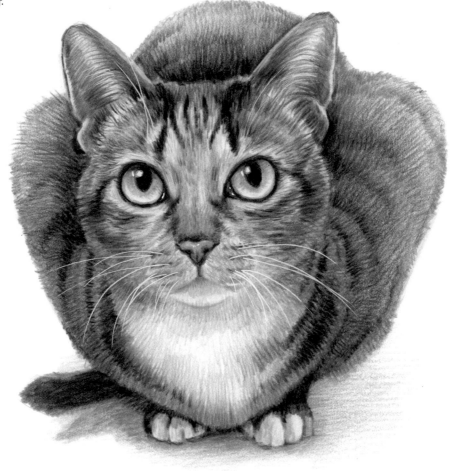

지금까지 살펴본 기본기를 활용해서 직접 색연필로 색칠해 보는 시간입니다.
기본적인 스케치는 되어 있으니 하나씩 차근차근 채색하며 색연필 동물화에 대한 감을 익혀보세요.

PART 6.

실전! 색칠해 보기

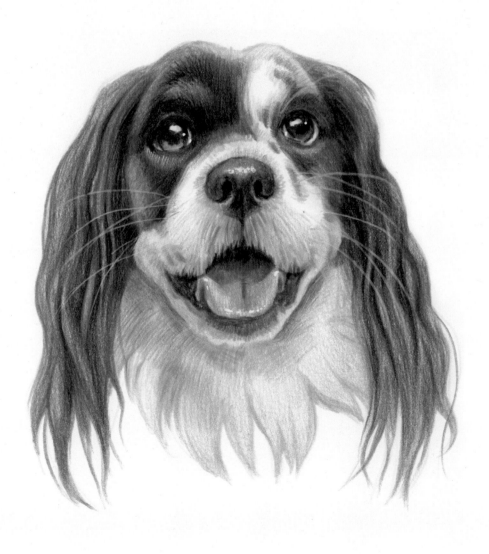

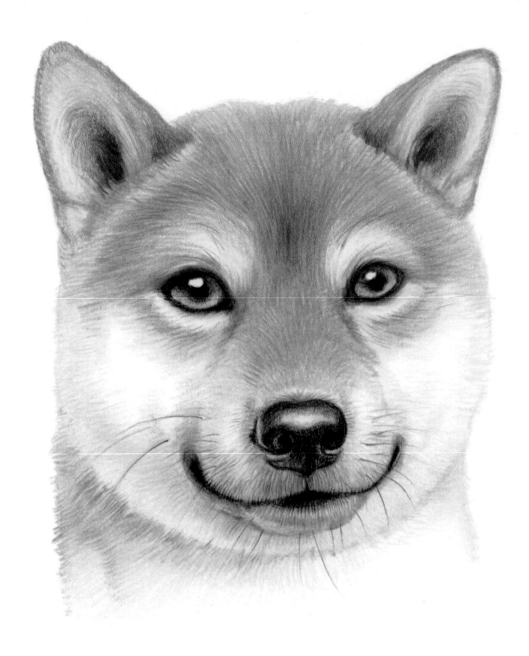

시바견 (p.66)

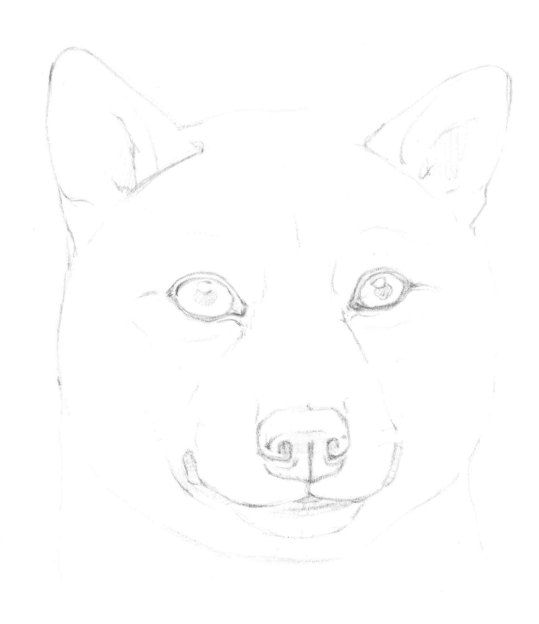

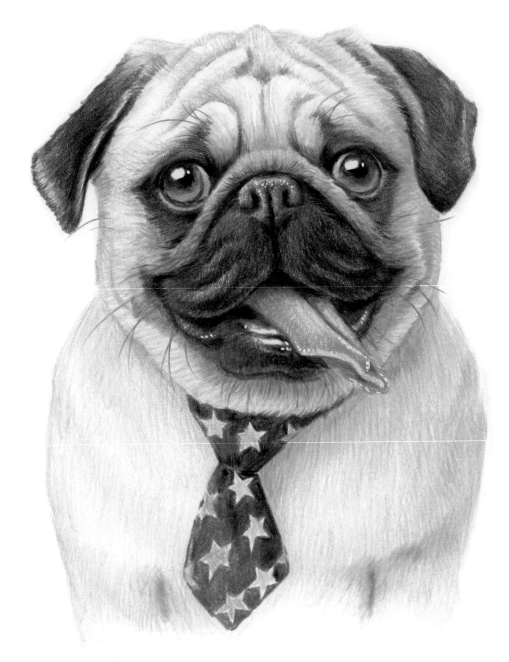

퍼그 (p.74)

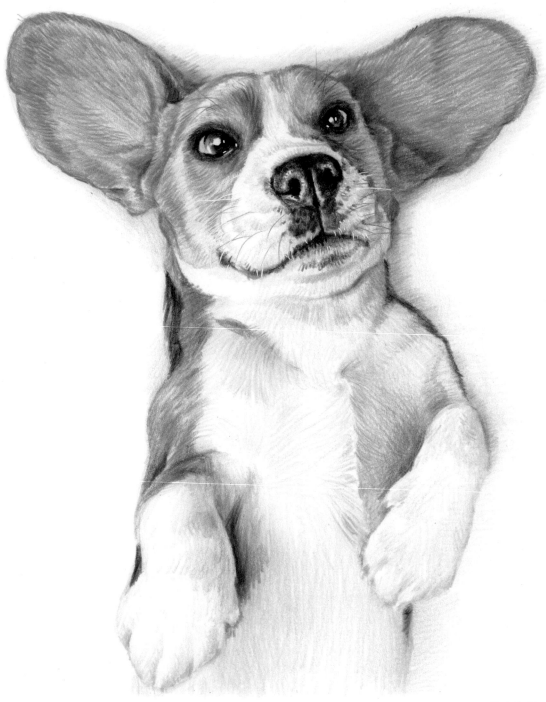

비글(1) (p.82)

웰시코기 (p.90)

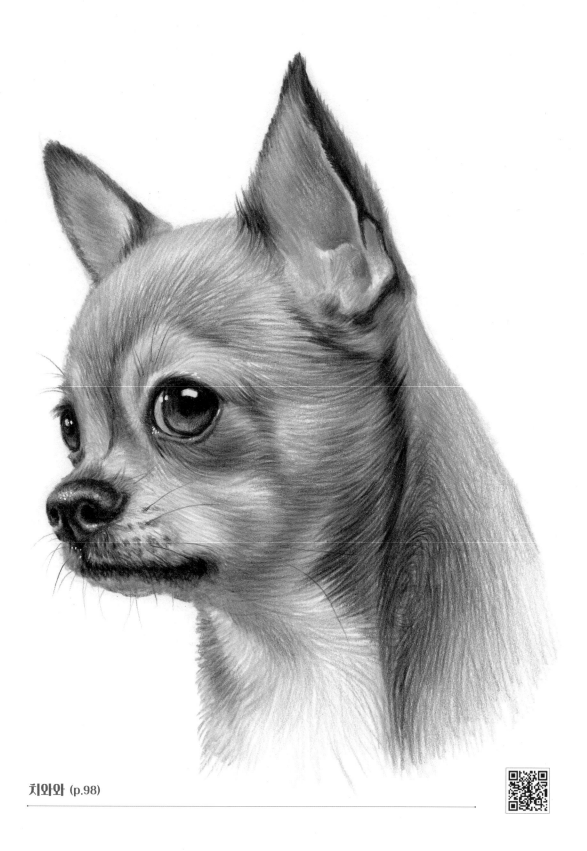

치와와 (p.98)

비숑프리제 (p.106)

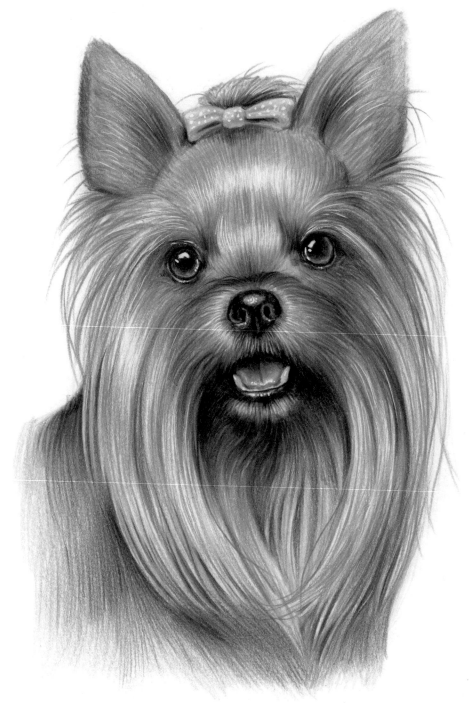

요크셔테리어 (p.114)

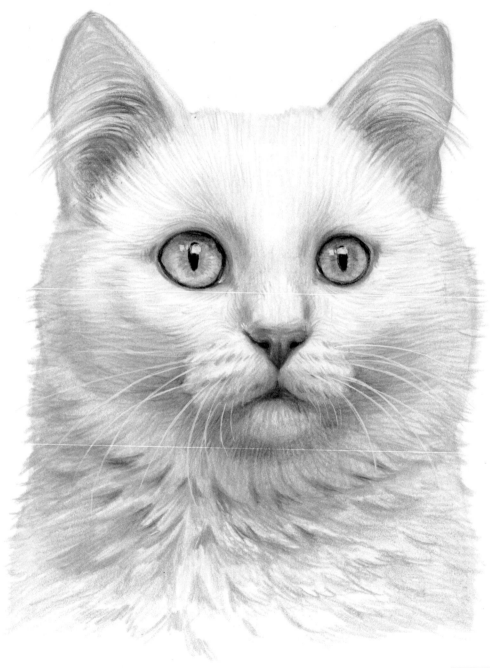

터키시앙고라 (p.124)

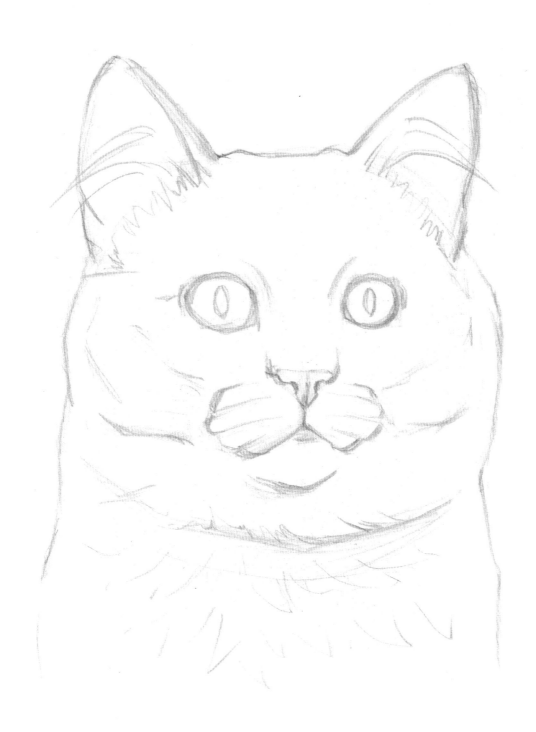

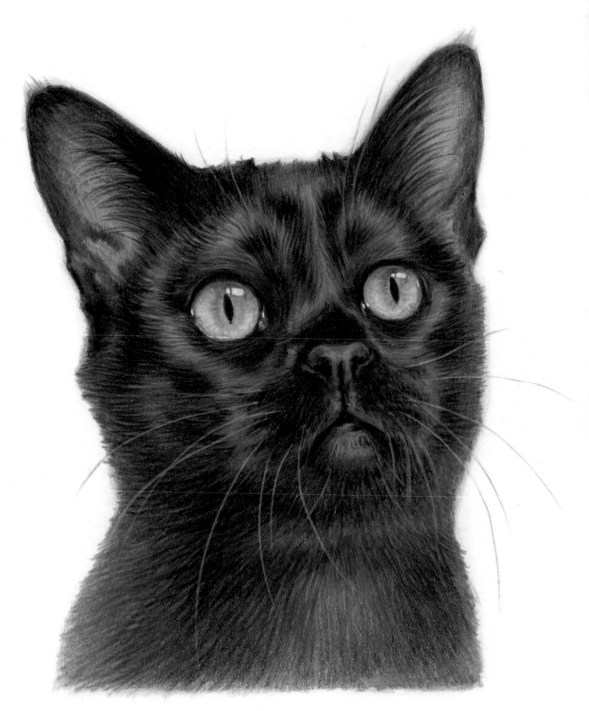

봄베이 (p.132)

랙돌 (p.140)

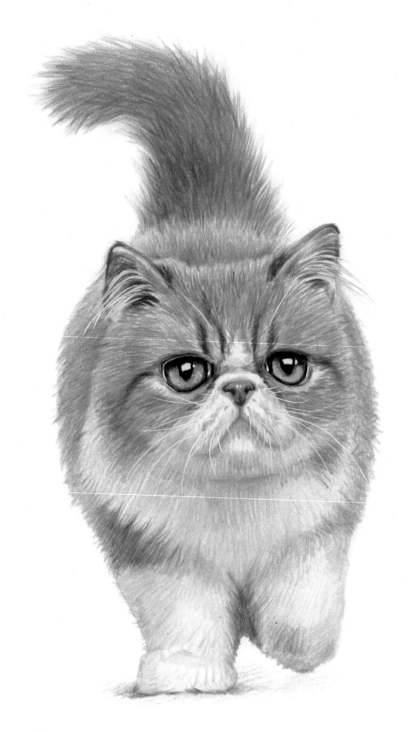

이그조틱 쇼트 헤어 (p.148)

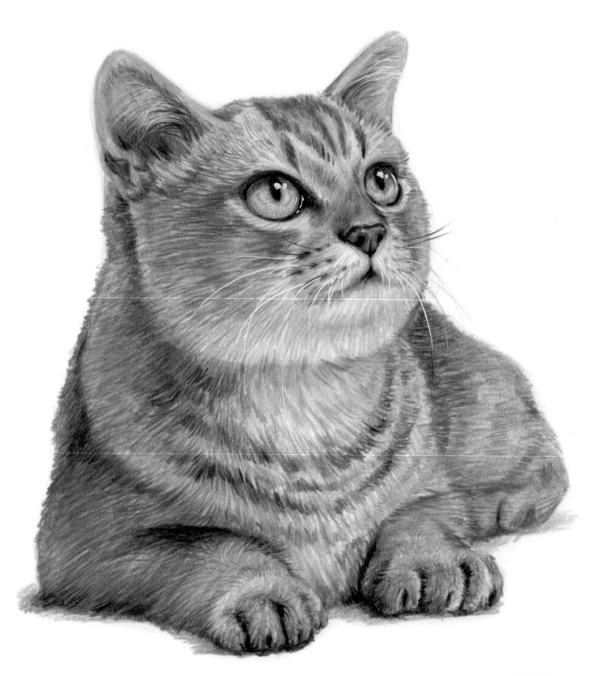

스코티시 스트레이트 (p.156)

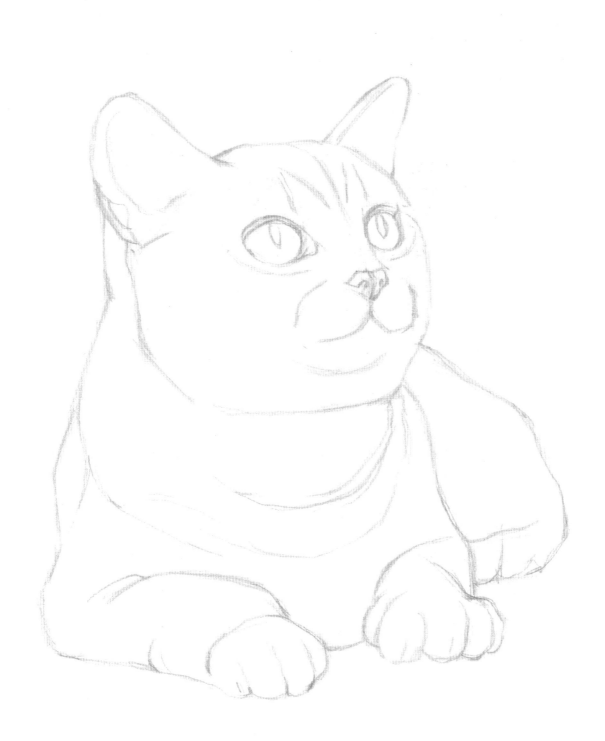

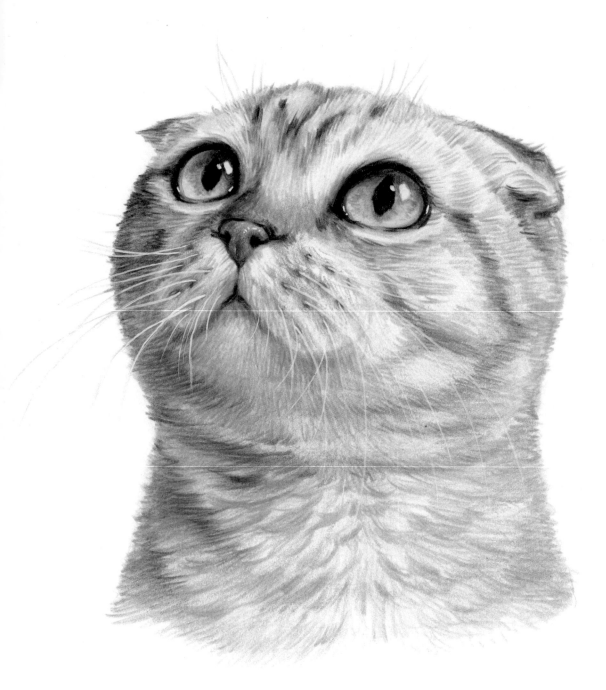

스코티시 폴드 (p.164)

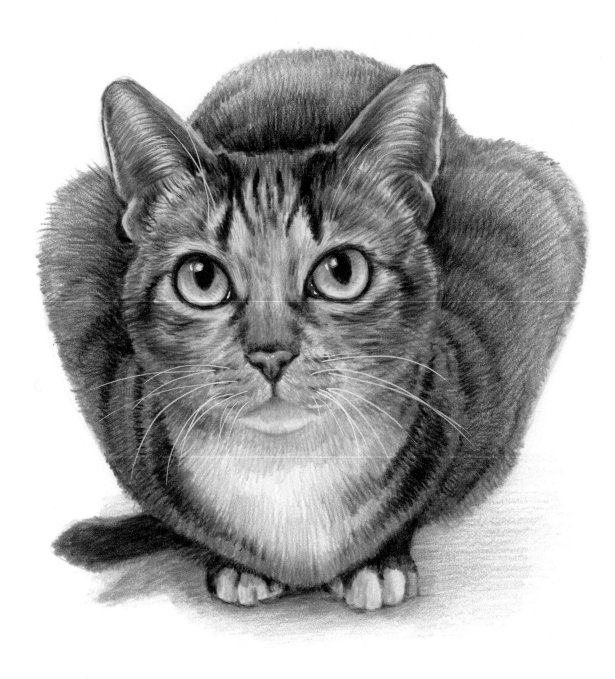

코리안 쇼트 헤어 (p.172)

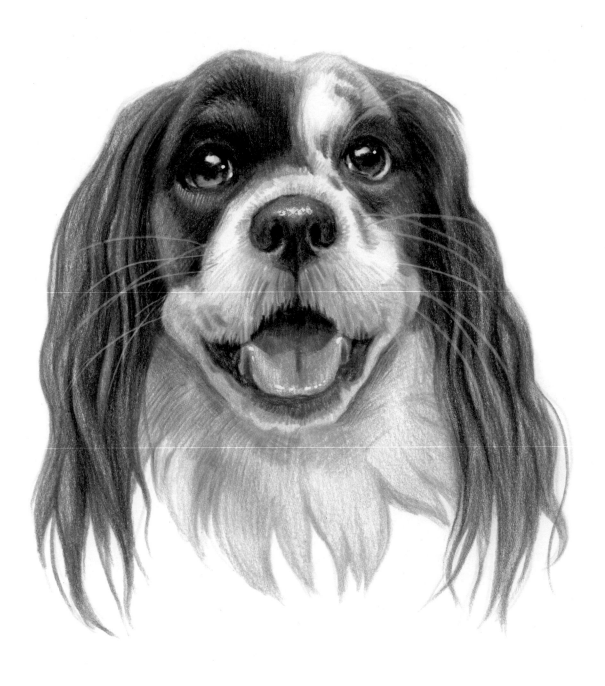

스프링거 스패니얼

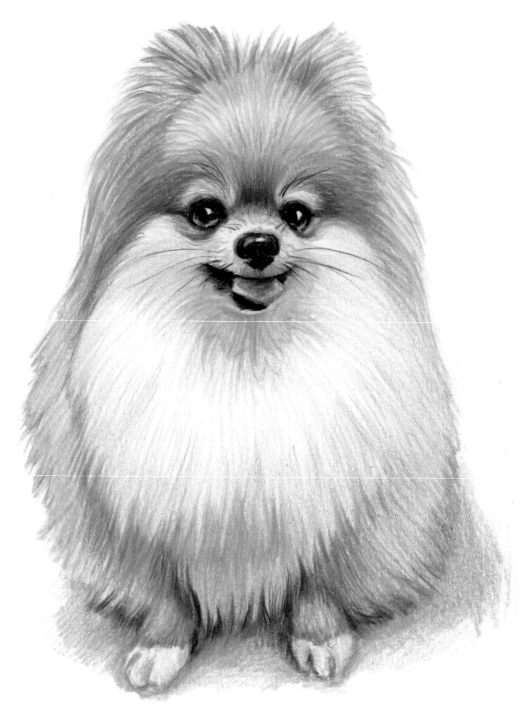

포메라니안

세상에서 가장 사랑스러운 반려동물 그리기

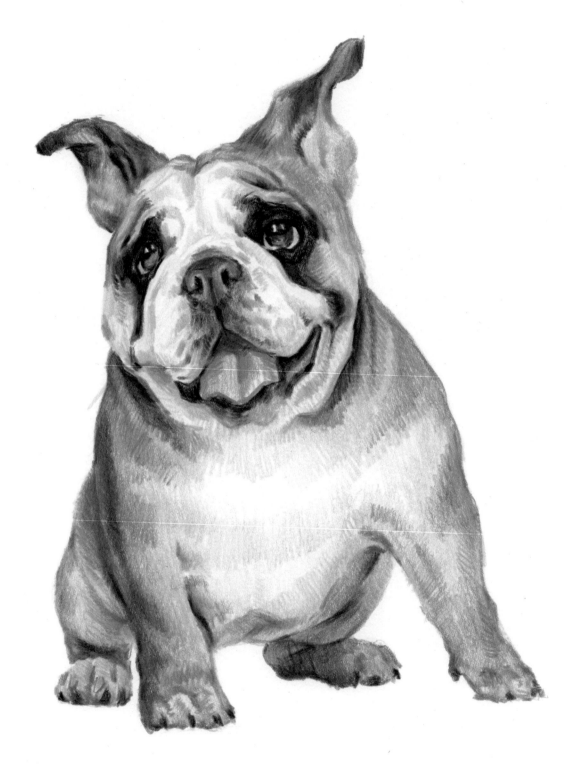

잉글리시 불도그

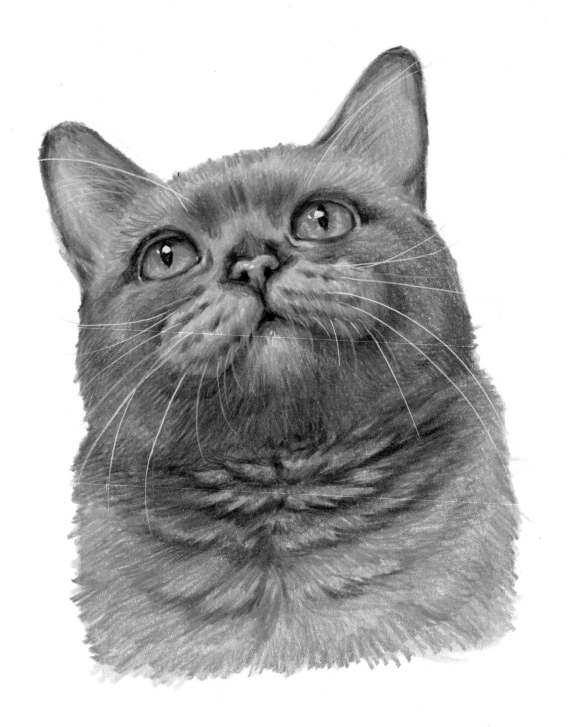

브리티시 쇼트 헤어

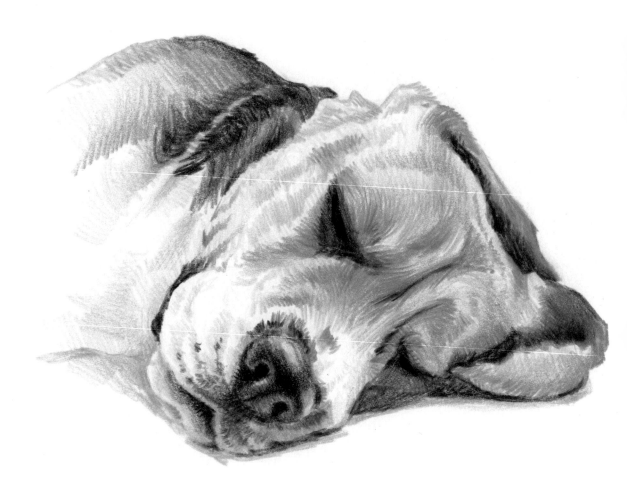

비글(2)

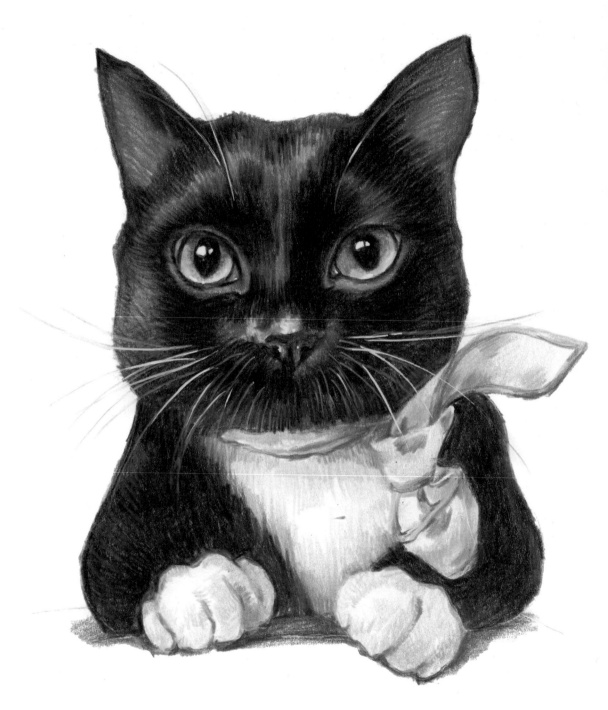

코리안 쇼트 헤어 믹스

Foreign Copyright:
Joonwon Lee
Address: 3F, 127, Yanghwa-ro, Mapo-gu, Seoul, Republic of Korea
 3rd Floor
Telephone: 82-2-3142-4151, 82-10-4624-6629
E-mail: jwlee@cyber.co.kr

이재경의 색연필화 수업!

세상에서 가장 사랑스러운 반려동물 그리기

2023. 7. 5. 초 판 1쇄 인쇄
2023. 7. 12. 초 판 1쇄 발행

지은이 | 이재경
펴낸이 | 이종춘
펴낸곳 | BM (주)도서출판 성안당
주소 | 04032 서울시 마포구 양화로 127 첨단빌딩 3층(출판기획 R&D 센터)
 | 10881 경기도 파주시 문발로 112 파주 출판 문화도시(제작 및 물류)
전화 | 02) 3142-0036
 | 031) 950-6300
팩스 | 031) 955-0510
등록 | 1973. 2. 1. 제406-2005-000046호
출판사 홈페이지 | **www.cyber.co.kr**
ISBN | 978-89-315-5999-6 (13650)
정가 | 23,000원

이 책을 만든 사람들
책임 | 최옥현
진행 | 김해영
기획·진행 | 상:想 company
교정·교열 | 김해영, 상:想 company
본문·표지 디자인 | 상:想 company
홍보 | 김계향, 유미나, 정단비, 김주승
국제부 | 이선민, 조혜란
마케팅 | 구본철, 차정욱, 오영일, 나진호, 강호묵
마케팅 지원 | 장상범
제작 | 김유석

■ 도서 A/S 안내

성안당에서 발행하는 모든 도서는 저자와 출판사, 그리고 독자가 함께 만들어 나갑니다.
좋은 책을 펴내기 위해 많은 노력을 기울이고 있습니다. 혹시라도 내용상의 오류나 오탈자 등이 발견되면 **"좋은 책은 나라의 보배"**로서 우리 모두가 함께 만들어 간다는 마음으로 연락주시기 바랍니다. 수정 보완하여 더 나은 책이 되도록 최선을 다하겠습니다.
성안당은 늘 독자 여러분들의 소중한 의견을 기다리고 있습니다. 좋은 의견을 보내주시는 분께는 성안당 쇼핑몰의 포인트(3,000포인트)를 적립해 드립니다.

잘못 만들어진 책이나 부록 등이 파손된 경우에는 교환해 드립니다.